U0139613

王季迁 著

王义强 编

王季迁书画过眼录

上海书画出版社

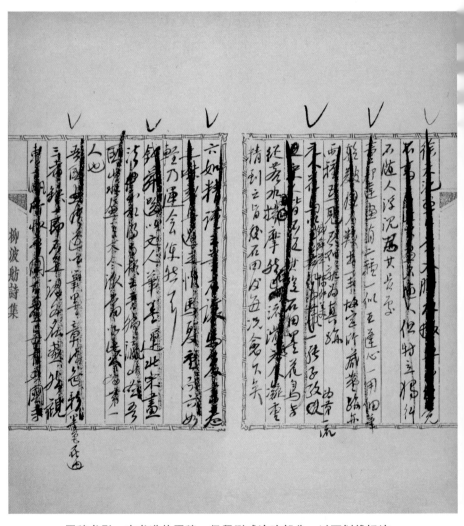

原稿书影。本书遵从原稿，保留删减涂改部分，以下划线标注。

引　言

在传统的著书体例中，杂录可以是具有浓厚私人性质的作品。假如是稿本，更兼珍贵的版本价值。本书收录王季迁（选青，1907—2003）《题画杂录》，属于这一文献类型。其以新历编次，具有日记的体式，撰于1942年至1945年，随所见先后，记录寓目、购藏的书画（主要是画作），间及鉴赏、考辨、价格等。《备忘》一种，逐次品评两种"画册"中的作品。几种合观，可见作为鉴藏家的王季迁生活、知识、思想的诸多面向。而本文，尤其关心他认知书画的过程。

作　品

王季迁，本籍苏州，1928年负笈海上，于东吴大学修习法律。课余，随同吴湖帆（1894—1968）鉴习书画。20世纪40年代初，观画、鉴画、买画，是其日常生活的主调。《鉴画杂录》中，无日不是这样的记载。但细琐的物事中，还埋藏书画认知的线索。以王蒙为例，我们可见两者如何交织、相互推演。

（1942年）十二月，《杂录》记事云：

前年于京友处购得黄鹤山樵《林麓幽居》巨幅，笔墨松秀恬雅，

为石涛、墨井所祖一种。时人以其不类寻常面目，咸目为赝本。实则山樵画颇多变化，面目不一。如《青卞图》《夏日山居图》等，乃习见者一种，其他稍涉冷僻者之面目，即易为人忽略，惟其笔墨相通处，亦不难寻绎。他如朱缙候所藏《煮茶图》《为惟允作》，亦是真迹中之别格，与此正类。

王季迁自北方购得王蒙《林麓幽居图》，应在 1939 年[1]。图画多用干笔，尖毫细皴，与《青卞隐居图》《夏日山居图》确属不同面貌。前一种当时流传不广，人多以为赝本。不过，王季迁鉴别为真，将其收入囊中，并常以为王蒙的"标准件"，对照其他作品，如（1944 年）九月五日《杂录》记事云：

> 至庞虚斋处，观王蒙《丹山瀛海卷》。……黄鹤卷与余所藏《林麓幽居》相类，廉州所师山樵都从此出，盖烟客所师为《林泉清集》《秋山萧寺》一种；廉州则为《丹山》与《夏日山居》一种；渔山所师为《林麓幽居》；石涛所师为《煮茶图》一种。各有私淑，为前人所未知也。

王蒙《丹山瀛海图》，属细笔一路，与《林麓幽居》自然同气连枝。王季迁将两者归并同类，好比同一枝梢上，生出两片相似的叶子。然而，相似的叶片间也有差别。经由对比，方能辨别彼此的差异，厘清各自的特点：

> （1944 年）一月四日。张葱玉氏自北京返。……内以王蒙一幅最为上乘，上款"为怡云上人作"，笔法类《惠麓小隐》，生拙别具风趣，可知香光画法之所从出。余藏《林麓幽居》大幅，与此亦有相

【1】吴湖帆《丑簃日记》1939 年 3 月 15 日，《吴湖帆文稿》，中国美术学院，页 247。

似处，惟《林麓图》用笔谨严，反不若此幅之游行自在，为痛快耳。

如此一来，寓目的广度成为鉴别的基石，鉴赏家总是竭尽全力观看更多的作品：

（1943年9月）余所见山樵画，计有十四幅：庞莱臣氏藏《葛山翁移居图》《夏日山居图》《丹山瀛海》卷，故宫[1]藏《谷口春耕》，张葱玉氏藏《惠麓小隐》，狄氏平等阁藏《青卞图》，张学良氏藏《林泉清集》，徐俊卿氏《西郊草堂》，朱靖侯氏藏《煮茶图》，徐邦达藏《茅屋冬青》（时人多不识其真）与《林泉清集》有相同处可证，北平关冕钧氏藏《素庵图》，某氏藏《修竹远山》（旧印见《神州大观》）及余藏《林麓幽居》，周湘云藏大幅山水佚其名（见日本《唐宋元明名画集》），苏州顾氏所藏当有数幅，未见。

这些画作当中，《谷口春耕》属于公藏，王氏获见，或在1935年为故宫检选书画赴英展览时。其余各件均为私人所有，于当时鉴藏圈中，尚可依次寻访，设法观看。不足半年，这份清单增长至二十，并且经过了郑重地品第：

（1944年）二月十日，庞虚斋观山樵《蓝田山庄》《夏日山居》《秋山萧寺》三图，以《夏日山居》为第一，观此可以印证邦达所藏《茅屋冬青》亦是真迹无疑。余所见山樵画，<u>《青卞图》</u>第虚斋藏《葛仙翁移居图》第二，《青卞图》第一，《夏日山居》第三，《林泉清集》第四，《花溪渔隐》《秋山草堂》均不相上下。其次当以《林麓幽居》《素庵图》《春山读书》《为怡云上人》《惠麓小隐》《茅

屋冬青》等，《蓝田山庄》《煮茶图》等，又次之也。

从手迹看来，上文的品第经历了几度修改，尤其在第一、第二的排序上，表现地犹疑不决。对于这一问题，王季迁曾斟酌再三：

（1943年）十一月廿七日，于魏廷荣氏五柳草堂观王叔明《青卞隐居图》，纸尚洁净，墨气浑沦，高约四尺，明代装裱，所谓"元气淋漓幛犹湿"，此图足以当之。叔明画中确为第一名笔也。

（1944年六、七月间）庞虚斋重观王叔明《葛稚川移居图》，中多红树，墨青设山石，古雅之气扑人眉宇，与《青卞隐居图》较，有过无不及也。

可见对待作品的等第，王季迁态度审慎。同一画家的作品水平有高下，排序的问题自然呼之欲出，这于由来悠久的书画品评传统中似不出奇。然而，严格地品第，反映出鉴赏家极力把握每件作品相对水平的需求。因为，每件作品的相对位置，一个画家的平均水平，都将成为他们鉴定书画的尺度。

运用这样的尺度，许多问题可以迎刃而解。比如，剔除某件赝品：

（1944年）九月十七。……又见王蒙《枯木竹石》一轴，笔墨甚佳而略刚，或是明人伪作，上有杨维祯题，亦欠佳。

或者，确认某件真迹：

（1944年）六月六日，盛氏观画数十幅。……王蒙为贞素写大横册……全用焦墨，用笔似朱氏所藏《煮茶图》，《煮茶图》昔人颇有疑之者，今观此幅，足证其妄，而章法胜之。草堂数楹，长松荫翳，笔情墨趣，洋溢纸上。

如此循环往复，是传统的鉴赏家施用已久、行之有效的鉴定方

法。笔法、水平成为他们判别真伪、鉴定作品的有效工具。对照、比较，则成为兼容二者的操作手段。

在此基础上，鉴赏家还衍生出一种构建画史的努力。1942 年 12 月，王季迁记《林麓幽居》云："笔墨松秀恬雅，为石涛、墨井（吴历）所祖一种。"1944 年 1 月 4 日，其获观《为怡云上人作》："可知香光（董其昌）画法之所从出。"1944 年 9 月 5 日，其观《丹山瀛海》云："廉州（王鉴）则为《丹山》与《夏日山居》一种。"当然，随着认识地深入，过去的看法也可能改变，同日《杂录》又云："石涛所师，为《煮茶图》一种。"

以笔法作为准绳，顺藤摸瓜，得到的是对一连串画家的风格认识。由此积少成多，则形成对整个画史的认知框架。在不同场景中，灵活地调取框架，可使未知的画家成为已知，零散的知识获得秩序。这是许多鉴赏家孜孜以求的原因。

回到作品本身，它们就非但是"物"，也是穿行在鉴赏家生活、知识、思想世界里的舟楫。不同时代不同的鉴赏家，对待舟楫的态度可能不同，但总在驱遣它去往更远的地方。而观画、鉴画、买画，对王季迁而言，不仅是日常生活的方式，更是一种思想方式的现实起点。

印　本

20 世纪 40 年代初的王季迁，在生活方式、思想路径上，大体循着传统的轨迹；在书画知识、价值倾向上，距离传统鉴赏家亦未远离。然而，时代之风倏忽而起，旧日的池水难免搅动。在鉴藏的

领域，新的技术手段，影响了原有的鉴赏环境：

> 晚近珂罗版术发明，公私收藏相率影行流传，其制版精者，仅下真迹一等……近日收藏家一变往昔秘玩陋习，纷纷出展所藏，以供同好评定。好古敏求之士既有真迹比较，复得印本参考，则凡缣素墨彩与夫古人之笔性笔趣，皆有线索可寻，心领神会，真赝不难立辨矣。（1939 年 4 月 12 日徐兆玮日记）

珂罗版印刷传入中国，约在 20 世纪初。这一技术，牵动新式画册的大量印行，扭转了过去近乎完全倚赖收藏的鉴赏环境。爱好者仅凭画册，便能收获"眼福"；习画者除去老师，也可向画册请益。王季迁生活在风气转变的时代。

与前一代鉴赏家决然不同的是，他对许多名画的初印象，自黑白精印画册中得来：

> 元黄公望《九峰雪霁图》。此为痴翁名迹，布局甚奇。尝见虚斋藏《富春大岭图》轴，同一笔致。画为班彦功作，时年已八十一矣。……按大痴《富春山居》卷作于至正七年，去此不过□载，而两者款书微有异同，殊不可解。或曰，此图见《墨缘》著录，应有仪周图记。然所见《墨缘》著录而无安氏印者甚夥，盖《录》成后补入者，多为其子元忠所辑，当时未加印记者也。○角有梁焦林相国藏印，可○流传有绪也。（按：原文如此。）

这是 1944 年他为《中国名画册》（1935 年刊行）所收《九峰雪霁》所作的笔记。此时，他尚未得见"真本"，然而凭借"印本"，仍然作出了相应判断：尽管笔致与《富春大岭》相同，款字却不甚佳；因不能匆遽断定是否《墨缘汇观》"正录"或"续录"所载，故而"殊

不可解"。

这一说法不置可否，是有限条件下持正的看法。然而，当获观盛氏《九峰雪霁图》"真本"后，情况发生改变，原文"八十一矣"以下于是修改为：

惟款书用笔甚弱，不类真迹。昔尝于武进盛氏所藏一幅，款书较佳，画法则甚相似，上有"怡亲王宝"大印及安仪周等藏印，《墨缘》所录者是也。两者以款书论，后者较佳，以画法论，则相去甚微，则此为能手摹本无疑矣。

两相比较，"一本双胞"的两件《九峰雪霁》高下立判。前者款字"甚弱"，不类真迹，是对此前印象的深化；画却不错，当为"能手摹本"，是画伪而佳的折衷意见。后者款书较佳，且有安氏藏印，为《墨缘汇观》著录之本，是历史证据，增加了其相对为"真"的权重。也即是说，相比上个世代的鉴赏家，王季迁的某些书画认知过程中，增多了"印本"的中间环节。

"印本"的加入，改变了过去凭借师父的指授、画谱的示范，或画诀、画史等概念化知识引导而获取视觉经验的格局。新旧的迭代正悄然发生。不过，在王季迁的时代，真本尚且"触手可及"，印本不能替代真本。将其视如真本的化身，王季迁欣然接受印本，也积极利用画册：

自有画册以来，学者称便。余家藏颇鲜佳迹，为习画计，自幼即从事搜购画册，藉为师资。二十年来，不觉盈筐满箧几万册。

同时，也以为市面上的画册良莠不齐，有清理的必要：

近以鉴别稍稍进步，觉向藏画册，真者十不得四五，而四五中

之足为师资者，又不及半数，良莠杂沓，学者苦之。甲申（1944）冬，余养疴乡居，晴窗多暇，遂试检日本印行《中国名画册》八本，逐图加以评鉴，以资消遣，随读随写，不觉尽其大半。今来海上，偶检旧箧得之，遂尽半月之功以竟之，其模糊不辨，缩印过小，以及余学力所不知者，概从阙略，以俟他日补纂。……

这是《中国名画漫评》开宗明义的引子，它是依循旧的文类，针对新式画册的笔记。而写作《漫评》本身，表明了王季迁的态度：好的画册，可为学者的津梁。其余《名笔集胜漫评》，也是同一心态下的延续。

展览会

如前所述，画册的普及牵引鉴藏环境的转变。收藏家"纷纷出展所藏"，似乎有意促成更开放的传播环境：

（1943 年 9 月）近与陈小蝶、徐邦达辈等筹备中国画院，专为陈列新旧美术品展览之用，题名"中国画苑"。初次举行历代名画展览，向各收藏家征集出品。承各藏家热忱出品，大都属真精上品，共得贰佰八十余件，分两次陈列。以内容充实，观众甚为拥挤，开历来画展未有之纪录。倘以后此种展览能每年举行一次，则国画前途大有裨益也。

单次展出可达数百，这一规模，相较过去零星于收藏家斋头获见若干，显然大为改观。1944 年六、七月间，"画苑"举办"鉴真社所藏书画展"，王季迁得见王翚临董源《万木奇峰图》，引起了

他极大的注意。接下来，他造访王个簃（1897—1988），观石谷仿《万木奇峰图》；至孙伯渊（1898—1984）石湖草堂，观石谷《雪景山水》；适逢林逷年持过石谷临董源《夏山图》缩本，这是一个有关王翚认识渐进的过程。

除却新的观赏途径，展览会也为作品提供新的流通渠道。1945年3月1日，收藏家庞元济（1864—1949）于"画苑"陈列"绢本书画展"，"大都为无款黑绢本，内中有张平山、吴小仙等，笔墨均早，被人割去，充为宋元画也"。王季迁从中购得柯九思《竹》幅："笔墨甚佳，惜绢色太黑，精神不振为憾，款书'丹邱柯九思临石室先生戏墨'，余以三万金（15）得之，以备一格。"三万金，于王季迁的购买记录中不算价廉，在其时元画交易价位中却也不高，或许这是尽管品相不佳，王氏仍然选择购入的原因之一。

许多迹象表明，20世纪40年代初，鉴藏的环境正发生改变。就王季迁而言，尽管极大限度保持着旧式文人的生活方式，沿袭传统鉴赏家的思想路径，其认知书画的过程，仍在细微处起了变化。这些变化，在他的同辈鉴藏家身上同样发生。那么，它们将多大程度上影响鉴藏家的收藏、鉴定和绘画？甚至逐渐醒目，推远他们与传统的距离？凡此种种，为我们展开思考的余地，也留下古今之间参考映照的窗口。

曹 蓉

2021 年仲夏

目　录

題畫雜錄

癸未春日　王季遷

九月五日。晚，去小蝶处闲谈，得见倪云林《溪亭山色》。伪，笔法隽雅中颇得云林笔意。乃知为梁溪杨氏所藏，笔墨神妙，足与张葱玉所藏倪氏《虞山林壑图》（图 1-1）抗衡。观此始知元后得云林之遗意者，惟思翁及烟客，余皆不足道也。

故宫藏《小中现大山水册》（图 1-2），题标董其昌所竹［作］，今人有目为湘碧画者，有目为明末画家合作者。尝与邦达屡屡论之，邦达亦以为湘碧烟客所作，当时余力辨为颇以为烟客所作，而率亦未敢自信，然无同情于余者。近阅《麓台题画稿》，始知此册确为烟客早年摹本，《麓台画稿》记之甚详。烟客以此赠石谷，故石谷亦有摹作。今存周湘云处。

九月七日。俞君叔渊携示文从简画马卷，笔墨雅静，惜于理法较差，系偶然弄翰，究非内家笔墨。卷后有赵宧光藏款，想系当时偶然画得，赠其女夫者。

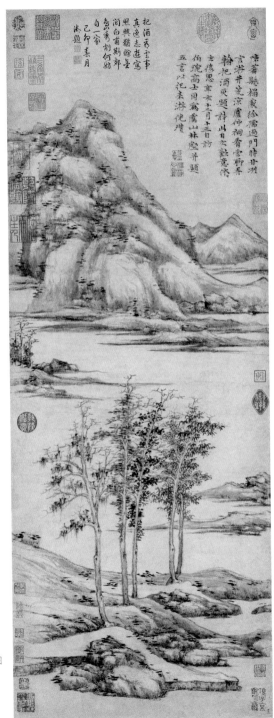

图 1-1 元 倪瓒 虞山林壑图
美国大都会艺术博物馆藏

图 1-2 明 董其昌 仿宋元人缩本画及跋册 台北故宫博物院藏

九月六日。湖师因纳姬事，与其子孟欧大闹。孟欧为前进而富科学思想之青年，惟世故大浅，以法律目光对付乃父，于人情上太说不过去。湖师气愤，几至发狂。后系余到场解劝，暂告平息。然症结未除，日后纠纷方兴未艾也。

九月七日。晚，邦达招饮于心远草堂，野苹亦在座。应邦达弟子李南泉之请，与野苹合作山水扇页一页，余为南泉画竹一页。酒后南泉大醉，不省人事。邦达已入醉状，语无伦次。余等十一时许，兴尽始归。

九月八日。三时许，至湖师处，与赵公绂商办纪念静淑夫人美术研究院事。六时，至巨福路应张葱玉宴，座有美国人柏龄夫妇及吴子深师父女，畅谈甚欢。饭后观顾定之纸本墨竹（晚节）、赵仲穆绢本《垂钓图》、张彦辅道士《竹石》小轴[1]，均属佳品。彦辅为道士，当时名不甚彰，只见于《图绘宝鉴》一书略有提及，他书无考也，大约是元代小名家。此幅清秀有余，浑厚尚嫌不足。〔眉批注：于张葱玉处见张彦辅《竹石》小幅，上有诸名家跋。（《支那名画》有此印本）〕

葱玉藏元画以上约有二十余种，均甚佳，惟高房山及马

【1】张彦辅《疏竹幽禽图》，美国纳尔逊－阿特金斯艺术博物馆藏。

图1-3 佚名 唐后行从图 私人藏

文璧两幅不真。最古者为唐画无款《武后行从图》（又名《唐后行从图》）（图1-3），载为张萱所作，画法极古，是似宋人画。考安氏《墨缘汇观》，定为唐张萱所作，不知何所依据？惟以笔墨之朝代观之，出于宋代以前人之手笔无疑。

葱玉书道绝佳，故鉴画每以题跋、款识、记载、印章等为依傍，而画之本身，犹不能彻底了解，故于画之款识稍有异同者，每失之交臂，殊为憾事。近人之〇（按：〇为整理未识读文字，下文同）真识画，友朋中不足十人，恐在全中国亦只此数人而已。其自称鉴赏家大都鉴画，有真知灼见者甚鲜。盖鉴画之道，大都不外下列数种：（一）以印章为判断者，此类大都属于研究金石、刻印之人，以杭浙方面之人为多。（二）以款书、题跋为依据者，此类多属于文学家、书家。（三）以气息及纸质为依据者，此类都属于古玩商。盖此等人胸无点墨，画之神气过得去，则至少为同时人之伪品，能进亦能出，营利为目的，本身究竟如何，可不问也。（四）以画之笔法优劣为判断依据者，此类大都属于画家。如能于上述各点中，抓得住依据任何一点，则可谓虽不中不远矣。但真论鉴赏，则终须具备以上各条，缺一不可。

九月九日。本日于小蝶处饮酒见褚摹《兰亭》钩本。题跋自宋迄元末，均是双钩，明人跋中有真者，钩摹之精妙，令人惊绝，粗心人决难辨别。作伪者之一番苦心，掷诸欺人欺世之事，良可慨叹。窃思作伪为诈欺行为，于道德良心两者均不容宽恕，而我国于书画之作伪，向不认为犯罪，诚为莫大憾事。尝见有记米元章作书能乱真，及钱舜居尝借人真迹而易以摹本，反以此褒之。实则此即俗语所谓"倒棺材"，反以此褒其能，如斯复何言哉！竟何谓哉！竟出自之于大名家如米元章之手者是非黑白，不可○○矣。故我国书画之作伪品之多，良有以也，恐可超出任何世界各国之美术品。近日每况愈下，非惟作者恬不以为耻，知者亦不以为罪。如近代书画家张某，竟以作伪为号召，斯文扫地，莫此为甚。余深愿后起青年，力矫此恶习，俾免腾笑世界，幸幸！幸幸！今日借得倪瓒《溪亭山色图》，归家细读，拟对摹一本，以资观摹。

九月十日。今日下午六时，杨乐三君尝于约赴杨景苹君（？）处观画，同去者陈小蝶、徐邦达。杨氏为徐颂阁大学士之婿家，徐氏所藏大都归之杨氏，故所藏甚富。计见恽南

田山水仿山樵一幅，南田山水立轴甚少见，余所见恽画立轴，皆草草不经意，章法亦多涣散，恽氏天分特高而功力犹逊，于此可见。此幅较为缜密，用笔亦松秀有致，乃其矫矫者也。又王廉州山水一小册，计十页，无名款，大约原为十二页，内有八页，章法与文明书局所出一册绝类。余近见梅影书屋所藏廉州册六页（今归孙邦瑞氏），与孙伯渊新近购进绢本廉州册亦相同，两者均无疑议，在可证廉州画常有一稿数用者。设非真知道画者，必疑其一为伪本也。又戴文节山水册一本，为沈韵初所作，纸洁如新，均为经意之作。惜惟功力虽深，笔趣终觉不高。此册大体取法石谷，不越法度，不失为笃实君子也。又赵千里卷、高房山轴，均伪。又虚谷一幅，大约为江寒汀伪本。寒汀为余画友，伪虚谷画临本，佳者几不能辨。且信手拈来均成妙谛，洵虚谷再生。余尝谓，百年后虚谷之真伪，必无有能辨识者，必多一重疑案也。凡画之粗率一种如吴仓石、王一亭、齐白石辈之类，而如款书无惊人之处，则较易作伪，因其简也。如赵㧑叔画，甚易摹效，然款书难学，故不致真伪莫辨也。

　　余尝谓，鉴画最难，不能作画者必须本人动笔者，方能

识得画，惟识得其中甘苦，方能澈底知画，但不必能识鉴画，能作画者，未必皆识画。余以此验近代鉴家，无不如此。盖不能作画者，其中甘苦未尝，决难彻底了解。昔人如梁清标、安仪周所藏皆精妙，一为高官，一为富贾，食客三千，名士如云，想必有门下之精鉴者，为其定去留也。据云顾□□〔按：□为原稿阙文，下文同〕、王石谷等为安氏掌眼，想非虚语。

又王烟客浅绛山水一幅，为王石谷四十岁左右代笔，下角有戴培之收藏印。余所见戴氏藏画均甚精，伪者寥寥。此为石谷代笔，戴氏仍为所蔽，可见鉴画之难。昔于顾西津丈处，见四王、吴、恽集册一部，内有烟客一页，同此笔墨，亦为石谷代作。盖烟客、廉州晚年作品，均有石谷代笔者，麓台间亦有代烟客者。此为以前鉴家所未发见之秘密也及者。

近人藏画，以纸本洁白、长题、有著录为要件，实则均非本及似，失藏画真要旨。窃意既称藏画，自当以画之优劣定去留也为前提。至于著录、题跋，为画之点缀品，一可依之为旁证，二如美人之簪花，增其研艳。官衔之增其身价。若徒重，有亦可，无亦可，固不必斤斤之于此。且我国地大物博，昔日交通不便，其未经著录之无名英雄，固不知凡几，

似不必斤斤于事也。好事家者以此眩耀世目，互相标榜，则又当别论矣。

九月十五日。门人陈月杵来执弟子礼，就学于余。余自问画不足为人师，而于画理及学画应两途径，尚能略知一二，但求不入歧途。造诣则在学者之天分与学力分耳。学画先求合法，乃为师之责，继求脱法，则在学者自为之。试观唐岱、王昱之师麓台，不可不工。拘泥不化，虽名师未必出高徒。唐寅之师东村而俊雅过之，有出蓝之目。师生之关系，如是而已。

尝闻湖师云，徐氏所藏戴册，当时为徐氏藏画中之名品，拳拳宝爱，轻易绝不示人。后为钱某千方百计商借一观，竟于数日内倩人摹一临本易去，徐氏至死未知。世心险恶，有如此者。余固于戴氏向不能重视，匆匆未略细辨，竟为蒙蔽。鉴画务须细读，于此益信。余尝谓最好能张之壁间观摩一二日，或与二三真鉴家共相研求，则瑕瑜自判，真相大白矣。

九月十六日。赴张葱玉处观《虞山林壑》，有云林画。觉不敌山谷，不及《溪亭山色》，上部较《溪》之为雄阔。两画足以势均力敌。惟张君以《溪亭山色》款字欠佳，定为

伪作。余深为此画叫冤也。

廉州画伪者所见有三种：有朱令湖伪者，有高澹游伪者，有薛宣伪者。三者中以薛宣第一，澹游第二，令湖第三，三人皆廉州弟子也。

画有南北宗之说，当始自董思翁，前书均未见此说。余意画之所谓南北宗，实在为写实派与写意之分耳。当唐宋之季，凡画均从写实入手。所谓南宗正脉，董、巨、李、郭等大家，亦不脱写实，所异者对象不同耳。及乎元代如高、赵、黄、王、倪、吴诸家，取宋之米芾、李、郭、荆、关、董、巨之辈为法而扩张之，重以笔趣及自我造意为重布局，遂形成元人之写意画。写意与写实，当以元代为肇始也。因形之足以限。

《溪亭山色》湖师亦定为伪品，因款字稍觉呆滞，不类平日倪楷。然余终以为此画以画论，决非他人办得到也。

今人论藏画，每重长题款名，实则余以为藏画终当以画为主体。试观唐宋名家款名每隐之石隙，竟亦有不书名款者，可见当时作画者之倾向。迄乎元代，始有长篇巨幅之诗歌题识，因当时元代画家类属文人，遂于画上复加以诗，以增其文艺之声价。余尝以美人簪花喻之，盖美人固已美矣而加以

美丽之装饰，固足以增其妍艳，但美人而无花亦不致减色。故画之真好者，无题可，有题亦可，不必斤斤于此也。

画之表示诗意者，为北宗一派，写实体之画。今日前人每以写意画为文人表示诗意之画，实为大误。余为分表如后：

写意画——笔墨触

主观经营（非诗意）

款书

诗文

色彩（主观图案性）

形象（超形的）

写实画——笔墨触

客观的组织经营（诗意）

客观色彩

象形

十月二日。至石湖草堂，观沈石田为月窗画山水小卷，长约四尺，后有匏庵题跋。画仿董、巨，笔墨殊浑厚，约于六七年前见于王氏一贯轩。余所见沈氏老年画，类〇颓废，此独精警可观，笔墨雄浑，当为沈画中之佳者上品。

十月三日。石湖草堂观麓台画四幅，三幅均佳，一幅为唐静岩代笔。麓台画之代笔者，有王东庄、唐静岩、黄尊古、王敬铭等。

余尝谓鉴画必须能画，惟能画者未必能鉴画。昔之大收藏家如梁蕉林、安仪〔周〕等，必有门下名士为其鉴别，余敢武断言也。

赵松雪画有两种，一为仿河阳派，一为仿董巨派。今世所存真迹如《重江叠嶂》《双松平远》，多属河阳派，董巨一种已成绝响，只于后人摹本见其大概而已。

曹云西画，所见者多属河阳派。而石谷仿曹云西多似云林，大约为云西之又一格也。

梅景书屋见汤雨生画册八页，笔墨枯中带润，颇见本领。余尝谓汤与戴较，汤之天分学力均不在戴下。所异者，戴氏章法变化较多，色彩亦较鲜艳，故为时人重视耳。

尝读宋汤垕《画鉴》云："今人收画，多贵古而贱今近。且如山水花鸟，宋之数人超越往昔，但取其神妙，勿论世代可也。只如本朝赵子昂，金国王子端，宋南渡二百年间无此作。元章收晋、六朝、唐、五代画至多，在宋朝名笔亦收置称赏。

若以世代远近，不看画之妙否，非真知者也。"观此可知尊古薄今之习，宋代已然，皆源于真知画者少，互相附会，遂成此风。吾国学术之不易进步，亦惟此故。

《画鉴》又云："今人观画，不知六法，开卷便加称赏。或人问其妙处，则不知所答。皆是平昔偶尔看熟，或附会一时，不知其源，深可鄙笑。"可知鉴画虽若平易，近世知画者少，古代亦何尚不然？实则一代中真鉴赏家，总不过数人而已。

十一月十三日。数日间见唐六如绢本山水一，王石谷老年山水卷四，董其昌山水轴一，王石谷中年山水轴一，陈眉公山水轴。眉公一轴，类文度笔，大约为此公代作。余尝见眉公画数本，类出文度、子居两人代笔。尝见梅景书屋一本，笔墨生疏，甚外行，想属眉老亲笔也。

余近得邦达所藏张叔厚《九歌卷》一本，笔精墨妙，无上佳品。每段有褚士文书《九歌》（图1-4），共十一节。见陆氏《吴越所见书画录》著录。考张氏画，近世存者甚鲜。《九歌》之可考者共有三卷，一存故宫，一存苏州顾氏海野堂，一即余卷也。

梅景书屋陈老莲《为周亮工写纸本山水》长卷，笔墨精妙，

似元人法度，非悔迟本色，想是摹古之作。余向藏老莲绢册
十二页，有恽东园对题五幅，今为张昌伯老师易去。[1]尚存
《绶（授）经图》绢轴一幅，为老莲写寿乃姑者。笔墨之精
妙，色彩之古艳，当可推为老莲画中甲观。综观老莲山水画，
笔法脱胎于蓝田叔，而上窥云林、山樵两家。此公天资高迈，
不同流俗，故自成一家体制也。

今人评画，每言笔墨好，实则笔者，笔触也，墨者，色彩也，
不得混为一谈也。

吾国画学中之六法，实则为画之条件，而非法则，且六

【1】陈洪绶《杂花图册》，南京博物院藏（待确认）。

图1-4 元 张渥 九歌图 美国克利夫兰美术馆藏

法中只有四点为画之要件:一、笔触(笔墨即笔法线条也),二、色彩(墨笔画亦属色彩一种),三、组织(即随类赋彩),三、组织(即经营位置),四、形体(即应物象形),如具备以上四种条件,则画之要素已全。至于气韵生动,乃属技巧天分方面,无从学亦无从教。至于摹拟拓写,乃学习方法之一种。写生与临摹,本属学习方法,不得混为一谈也。

　　梅景书屋见陈老莲为周亮工写纸本山水卷。近得唐寅山水绢本一幅,笔墨甚佳。时人不重绢本,故价甚廉。综余所见唐寅画,以绢本者为佳。纸本除虚斋藏《春山伴侣》[1]可

【1】唐寅《春山伴侣图》,上海博物馆藏。

称精妙外，余皆草率者居多。余前后共得六幅，均笔精墨妙，足资观摹。作细笔山水，或盖当重绢设色，必以绢素为之。盖当时重绢不重纸，故佳作多于绢素见之。至今日本画士犹存此古风也。

余友方君诚一，近以巨金得沈石田为月窗卷，及石谷中年仿大痴《雪川图》，两者均属精品。麓台仿赵松雪、《桃源图》各一幅，均精。

十一月十五日。画集，余与张碧寒二人作东。莅会者计

图1-5 元 刘贯道 梦蝶图
王季迁怀云楼藏

陈定山、应野萍、徐邦达、潘子燮、徐韶九、孙啸亭、吴国筠等，
缺席者有严振绪、顾文牛、顾荣木。

　　十一月廿日。石湖草堂见陈洪绶为陶元亮写纸本人物，
长约三尺，都八九人，树石亦精妙可观。又见廉州绢本山水，
新罗绢本山水，王时敏庚子为君俞寿山水各一幅。烟客画，
纸甚生，不见好处，可见大手笔犹有生纸之厄。今人重生纸
之说，岂非背道而驰？余意生纸而用之于阔笔花鸟，如八大
一类画法，未尚不有其特点不可。若一律以生纸称能事，则

图1-6 元 刘贯道 销（消）夏图 美国纳尔逊－阿特金斯艺术博物馆藏

始终不得其门而入也非知言也。

汲古阁曹友今购得高江村著录宋刘松年《梦蝶图》绢本横看，上有怡亲王、式古堂、安仪周等图记。一老人酣睡松下石枰上，童仆倦卧松根，意态闲适，笔墨精妙。签题"宋刘松年《梦蝶销夏图》"，犹是江村手笔。盖当时《梦蝶》（图1-5）《销夏》（图1-6）属两图。此乃《梦蝶》一幅，已为后人裂为两卷。《销夏》一图尝见于张葱玉处，尺寸与此相同，而下角有"卌道"二字隐石隙，为湖师昔年所发见，定为刘卌道而非刘松年。此幅无款而尺寸相同，笔墨亦相似，其为卌道无疑矣。

画有四要而非六法。四要者何？即笔触（骨法用笔），二、色彩（随类赋彩），三、组织（经营位置），四、形象（应物象形）而已。至今气韵乃属神气，四要俱备自有气韵，不可强求。传摸彩写乃属形象，习学之一部分，无需另标名目也。

<u>十一月廿三日。石湖草堂见绢本老莲一幅，绢本傅青主山水一幅，纸本李流芳山水一幅。假本八大花鸟八尺屏六幅，均有宋牧仲印记，而均无八大名款，大约八幅逸出者。梅景书屋见王廉州纸本老年墨笔山水一幅，笔墨甚尖，不见长处。</u>

汲古阁见绢本人物长卷一，设色，有项子京早年收藏印。设色鲜丽，绢底洁净，审其人物相貌及用笔设色等，似出仇十洲早年手笔。仇氏早年曾馆项氏，此大约为项氏所作，惜未具名款，为憾事耳。

表甥姚子芬处见王云《方壶图》[1] 青绿山水一幅，用笔工丽而乏士气。画之不可以工力求，于此可见。

尝阅《式古堂》载唐子畏《水亭午翠图》，《外录书画舫》云："树石高古，峰峦朴茂，当为子畏遗迹第一品。惜乎绢素弊坏，不入好事家目耳。即使完好，其笔法亦非俗士所能识也……"

【1】王云《方壶图》，私人藏。

图1-7 元 王蒙 林麓幽居图
美国芝加哥艺术博物馆藏

观此可知好事家之重品样，真见识者之不多，古今同慨也。

十二月一日。石湖草堂见王烟客《为忘庵公仿倪云林山水》，上款"勤中"，晚年之作，神完气足，纸洁如新，洵属精品。复见廉州两幅，石谷一幅，不见出色。

梅景书屋见伪郭熙绢本山水长卷，左下角有朱泽民印，或为朱泽民临本，结构尚佳，而乏士气，终非上品。又盛子昭绢本人物山水一幅，青绿设色，用笔老到，而现颓唐恶俗之气，较之吴仲圭有天壤之别，宜为识者所轻也。

前年于京友处，购得黄鹤山樵《林麓幽居》（图1-7）巨幅，笔墨松秀恬雅，为石涛、墨井所祖一种。时人以其不类寻常面目，咸目为赝本。实则山樵画颇多变化，面目不一。如《青卞图》《夏日山居图》等，乃为世俗通晓者。其他画流传不多习见者一种，其他稍涉冷僻者即不易鉴别之面目，即易为人忽略。惟其笔墨相通处，不容掩过也，亦不难寻绎。他如朱缋候所藏《煮茶图》《为惟允作》，亦是真迹中之别格，与此正类。

十二月三日。罗孝同处观洋装画，均属绢本。罗君专以售画与外国人为专业，故所藏均属绢本。无款其中以明末清初、北宗匠工画为多数，款均被割去，后填入宋元大名，以

博厚利。西人重章法、色彩，与笔墨一道犹属隔摸，故如明代之吴小仙、张平山、戴文进、周东村辈，大部已变为夏圭、马远之作。西人不懂笔墨，只重意境、色彩，故南宗画之趣味，殊难使彼辈领略。查近数十年间流出西欧及日本者，以此类为多，矧欲购藏有名款之明代北宗，已如凤毛麟角。国人不知爱惜，听其无限流向国外，将来必有绝迹之一日，良可浩叹。设外人一旦于南宗画能豁然贯通，则吾国之名迹必致荡然无存而后已。一国艺术与国之盛衰有关。画虽小道，其影响于国家殊大，深望今后当局能急起而正饬之也。余于罗君处得张平山绢本人物一幅，因款书画中未被宰割为幸。又马远山水一幅，乃戴文进笔，笔墨意境甚佳，戴画之佳者。售者以之当马远，故索值甚昂，购之未果为怅。

余所见仇英、唐寅两公画精者，大部在绢素，以北宗笔墨须其坚挺细密，在如明人所用之纸类属皮纸，面毛而松，实不宜此种笔触细笔。试观仇、唐纸本画，作风亦与绢本有异。盖如仇氏《秋江渔笛》大幅，唐氏《春山伴侣》立幅，用干笔皴擦，均与绢本面目大异不同也。

十二月十一日。梅景书屋见麓台仿大痴设色（后添色）轴，

绝佳。孙伯渊处见王湘碧仿山樵《云壑松阴》，为七十岁左右作，松秀俊雅，为此公杰作。（细。）

博山处见明人扇册一部，廿七页，有文、唐、仇、白阳，均有杰作，可一观。又尤求白描《飞燕外传》[1]，长二丈余，白描甚精细，乃临仇氏本也，有文徵明小楷《飞燕外传》及王世贞等诸名人跋。

十二月十二日。孙伯渊处见顾正谊仲方氏仿山水长卷，虽非大家笔墨，然落落大方，尚无俗格。顾氏为思翁师，同时为，松江之大收藏家，每于思翁题跋中见之。

吾国画家中，如邵僧弥、张尔唯、程孟阳、黄道周、倪元潞、姜实节等，均称之为士夫画。实在此等人，名由文学及身份而来，其画不过为游戏娱闲之作，当不应列之为画家。此辈人目为画家，恐以董思翁为嚆矢。思翁有绝顶天质，虽其作画规格尚不严正，而人以重其天趣故遂笔墨，忽于形象，遂使画学开一简易一弊。吾国画学自乾嘉后之日趋衰落，当以思翁为其源也。

十二月十五日。徐陶庵处见刘完庵短卷一节，后有彭年

【1】尤求《汉宫春晓图》，上海博物馆藏。

图 1-8 明 刘珏 清白轩图
台北故宫博物院藏

跋，原为短轴，彭书在书堂。大气磅礴，用笔全出吴仲圭，绝似王孟端。盖孟端亦是仲圭嫡传，故有同工之妙。明初诸家如徐幼文、杜东原、姚公绶等皆宗仲圭，当以王孟端为元勋也。余所见刘画甚少，只故宫所藏《清白轩图》（图1-8）、庞莱臣氏所藏《夏云欲雨图》[1]、湖帆师所藏小册及此短卷而已，其流传之少可见。又见王廉州仿范宽设色山水，用瓜子点皴，笔墨凝重，颇具庄严气象。

二月中旬，余返吴约三星期。战后苏城市况虽甚热闹，而书画一道无复昔年景象。在此十余日内，竟未一见名迹，殊感枯涩乏味。月晦返申，于石湖草堂见麓台山水六幅，内两幅不真，一为王东庄代笔，其一不知所自。有石涛幅一，墨笔山水，双题甚佳，索值万金，今为余友方诚一所得。余拟六千购之未果。尚有白描仇英《仕女》，湖师以二万金购得。之外有石溪、程青溪、沈石田、渐江、新罗等，均真而不妙。

陈小蝶兄近以二万二千金得南田大幅，墨气淋漓，颇见泼力，惟较之葱玉所藏《茂林石壁》[2]为佳。惟南田大幅，章法终不及册卷为精谨。盖此公天趣有余，功力犹嫌不足也。

【1】刘珏《夏云欲雨图》，故宫博物院藏。
【2】恽寿平《茂林石壁图》，故宫博物院藏。

图1-9 明 仇英 莲社图 私人藏

小蝶又以九千金得麓台《石室山房图》方幅，为麓台中之精品。人皆以其幅式、纸色不佳轻之，重宾轻主，不得不为古人叫冤也。

个簃王兄近以二万金得恽南田《岁寒三友》，老年笔。三万金得石谷中年《狮子林图》，有南田两题。一万金得石谷仿巨然山水，有王湘碧题。三万金得廉州老年山水横册，均佳。闻均为藏家刘辉之所让去者。

一月卅一日。偕孔达访葱玉，遇沈剑知，畅谈甚欢。处得见项圣谟《山水》册八页绝佳及项氏立轴，皆精品。

小蝶处见有古董铺携来张尔唯、吴山涛合作山水绫本两节，皆精品。索值一万二千金。

余近得沈石田《山水》绢本一幅，平平。仇英《莲社图》（图1-9）一幅，笔墨甚佳，惟因画在绢素，且被装池洗坏，色泽欠鲜。故所值只一千金，可谓廉极。已退去，为可惜耳。

鉴画须劣画中辨其真，佳画中识其伪，始为能事。今以看得评断严格，稍不惬意，即以伪品目之，犹非鉴赏之道。

三月五日。为梅景书屋第二次画展之期，同门画件陈列约有二百点。开幕未三日即售去半数以上，成绩甚佳。售出之画以鲜丽及青绿一种为多，通俗目光可以想见。

余尝以吾国之画划为二种，一为纯粹画，一为写实画，前已屡屡言之。前者属主观，如大痴、云林是；后者属客观，宋院本及唐寅、仇英是。前者通于书法，以复杂幽美之线条写作者之意想，故于物象之是否相合，透视之是否正确，均可不问，所发挥个人笔触之技能，章法组织之谐和为主要问题。譬之纯粹音乐，亦极有相像处。笔触者，音键也；章法者，音调也。以其铿锵悦耳为惟一目的，至于音乐中亦有表情感，如听之使人悲，使人愁，或使人兴别离之感，等等，此种音乐亦属引题音乐之一种，适与写实画极相似也。故以科学方法分析之，则吾国写实画对于透视、光暗亦大有缺点。后起学者不妨从此处着眼改进，将来必有新意可出。至于纯粹画则半由工具关系，半由书法关系而发生。欧西或尚无此种画学也。余意不论纯粹画及写实画，总以多游历，多增见识为惟一要图，否后之学者思想愈趋愈狭，永无出头之日。纯粹画虽无须写实，然必多观真山水，以开发胸怀，辅助思想，始可旁搜博采，成一家体制也。

近日中国画派有渐趋工整之势。盖自吴仓石以泼墨号召学者，渐趋简率，每况愈下。赏鉴者、学画者于此派均有厌

倦之态，画风之改变，此为大原因。惟余意专重工整，恐流院体，沿宋人北派旧套，虽工亦属徒然。如能以西洋法素描入手，再从笔触上研究，则去其糟粕，留其精英新意，则画道前途未可限量也。

三月廿八。见李升子云《为怀庚微君写山水》绢本一节，绢素尚洁净，笔墨老练，而略带匠气。子云画世不多传，余只见陈蝶野所藏纸本《敷座图》一本而已。其笔墨源出河阳而略变，以其乏书卷味，故为元代小名家，宜也。

徐俊卿藏曹云西山水卷，有柯九思跋，笔墨有似董、巨处，与习见河阳一路大不相同云。西画流传不多，一生面目尚难尽悉也。

沈石田画真伪杂出，图章相同者甚少。文徵明、陆包山、陈白阳辈亦同此病。今之鉴赏家每以其印章不同定为伪品，余此说亦不尽然。尝辨之试以石田一人图章作概括的研究之，则不论其图章之真伪，凡属五十以后之画，其式样亦甚简单，不外"白石翁""沈启南氏""石田"等数式而已。故可知即属，盖伪品多数从真品翻刻而来。可以想见石田之印章本甚简单，是属无疑。再以石田之题跋及石田之画确能证明真

迹者，比对其印章，而相同者亦属少数，数色两章似是而非者屡屡见之。可见石田相同字文之印章必有若干类似者，决非画属伪品也。或云："有鉴家谓石田本不甚用印章，因后人喜用大都为后人加添。故可谓画、书真而图章伪者甚多。"此说似亦不甚可靠。盖类见石田杂于诸人中之题跋，同时人均名印累累，石田自无例外。岂有他人用印章而石田独付阙如者？亦属不合情理于此点。于此可证石田多数皆有印章也。余意吾国画家对于使用印章一门，自宋元以来迄于明，印章式样尚不甚注重，以此记名足矣，不若后人之花样愈翻愈多。故石田之印章，既不重字文之式样，则雷同自所不免，致启后人之疑也。他日有暇，当以石田、徵明辈印章之可信者，担下汇集一处，然后再一一比对，则终有不难水落石出也。

书画之作伪，大多属于名家之老年面目。其主要原因有二：（一）老年名誉已高，当时已易于售价。（二）生徒众多，每在老年，早年大都无许多学生也。

画之伪品，以学生假冒为最难看，纸墨气息，均无差别。且名手高徒，每有临摹像真，几至不能分辨者，非悉心静气，察其款识、印章、笔触，不足以区别之也。至于杜撰者，则

必有出入，较为易认。画中伪品之难看者，如沈石田、文徵明、王石谷、王湘碧，以其生徒多而且有能手也。

余尝谓画中有可学者，有不可学者。如黄大痴、倪云林、董香光、王麓台辈，虽变化各有不同，而笔下灵机则一，用尽气力，不容他人势头盖○插足，盖因天分高而笔墨上又个性强之故也。如王蒙、吴镇、王、沈、文等，工力虽深，犹可力学也，至少可得其十之六七也。

四月十日。个簃王先生携来仇十洲《光武渡河图》（图1-10）青绿大中堂一幅，绢色鹅油黄，鲜艳之极。上有蕉林收藏印记，仇画中之精品。同

图1-10 明 仇英 光武渡河图 加拿大国立美术馆藏

日并得唐子华绢本中堂一幅，中人物三人，与故宫藏《霜浦归渔》同一稿子。此画作于至正二年，较故宫者迟四五年也，价八数（金五五）。唐画除故宫外，只张葱玉处有狄平子旧藏一幅可信。同日得石田《南山祝语》（图1-11）青绿山水卷一，为老年精品。本身无题，接纸本人长题，后有汤夏民诗及家文恪公书《云堂词》，甚精。

四月十一日。北平韵古斋于君携示石涛墨花卉一卷，粗中带细，干湿互用，极神奇变化之妙。明代画花卉皆无此手笔也。

尝见顾正谊画（图1-12）跋云："思白从余指授。"（见《故宫画集》中）盖仲方氏为玄宰之师，细观思翁画，颇似仲方，

图 1-11 明 沈周 南山祝语图 故宫博物院藏

惟天分高于仲方耳。

吾国画学之源流，有认为画出于书者，即先有书而后有画。余意书画两事，并无先后相承关系，只是一种人类之需要而自然产生者的结果，最初同为表达一种意思之用。故原起为工具而非美术，自后由人类进一步的需要而发展成为美术。因中国工具之有异于世界各国，故于色彩、形象、构图之外复注重于笔触。以笔触之美恶论，则书画具有类似之条件。惟绘画较书法为复杂，即绘画之笔触为复杂之书法也。惟以书法比之绘画，亦不尽同。盖书法之构局有传统之组织，虽各个人略有不同，终不能脱前固定之结构，至于画之构图，则变化较多，并无固定法则，组织之原则以自然为标准，故

图 1—12 明 顾正谊 山水图 台北故宫博物院藏

绘画较书法尤难也。

石湖草堂见八大、石涛、龚贤、文徵明、沈周、董其昌等丈二巨幅，气魄虽大而笔墨终觉松弛。且大幅纸类多生涩，更觉乏味也。

四月廿七日。王个簃处观陆包山墨笔小幅，王原祁《闲圃书屋图》，罗两峰墨竹立轴，笔墨均佳。

鉴赏画与观察其他的物象有同样的要素，就是说：一、内容；二、物质；三、美观。内容就是真物质，是新美观，是精。现代的鉴赏家常把真、精、新作为买画的条件，也有相当的道理。但是好的画，假使因为纸质黯黑就弃而不顾，那却失了原来的宗旨了。所以，名画而有精，虽然残破，一鳞半爪，也是值得珍重的。

五月六日。我的画友潘博山君，因为患了心脏内膜炎，竟于今天早上一时左右死去。潘君为吴中潘氏攀古楼的后裔，精鉴书画、版本，藏尺牍尤为丰富，是近代青年中有数的人物，竟逢到了这种不治的毛病。古话说的"人生如朝露"，实在是不差的。

石湖草堂见程霖生所藏石涛、八大、渐江、龚贤等巨幅，

长约一丈有余，内渐江、龚贤二幅均佳，惜幅式过大，鉴赏为难也。

五月八日。得云林《林堂诗思图》（图1-13），五数（金五五）。纸尚洁白，稍有虫蚀。余所见倪画当以此为最洁净。见《式古堂汇考》。昔有王烟客藏本，在《小中见大》烟（客）临古本中有此一幅，该册原本大约均为思翁、烟客等所有名迹而缩临者，今真迹尚存者恐不满十幅，而此幅竟于无意中获得。神物来归，洵非偶然也。

《卢鸿草堂十志》，余向意为真迹。近得《龙眠山庄》稿本真迹，虽系未竟之笔，而点画中与《草堂十志》绝同，两者均无龙眠书款，其均为龙眠笔，或有可能。细读乾隆跋中，亦曾及此说也。

我国历代画家以数论实属不少，但就近日能见之真迹中，可列为甲等仅不过数人而已。列举如下：

甲：王维、荆浩、关仝、董源、巨然、李成、郭熙、刘松年、李唐、马远、夏圭、赵松雪、高彦敬、黄公望、王蒙、倪瓒、吴镇、王孟端、沈周、文璧、唐寅、仇英、董其昌、王时敏、王麓台、王翚、王鉴、吴历、恽寿平、石涛、八大、华喦、

图 1-13 元 倪瓒 林堂诗思图
美国芝加哥艺术中心藏

罗聘、钱杜。

乙：江贯道、燕文贵、马麟、朱泽民、唐棣、盛子昭、赵仲穆、赵善长、孙君泽、杜琼、姚绶、刘珏、谢时臣、文五峰、文嘉、钱榖、居节、赵文度、杨龙友、卞文瑜、项圣谟、黄尊古、张篁村、方士庶、华嵒、罗聘、钱杜、刘泳之。

五月廿二日。得石涛《为禹老写山水》小横册，纸洁如玉，都十二叶，为此老精品。

六月十八日。大新公司观日本画展。据云为日本近代画家代表作品，故较以前各次所陈列者确为精彩，内中以竹内栖凤、木岛樱谷、桥本关雪、小杉放庵等作品较佳。以笔墨论，小杉放庵最好，有我国八大之趣味。竹内可比我戴文进、吴小仙辈北宗画。大体观日本画，乃以我国院体派画加以西洋素描根基，故对于色彩、布局难有新意。至于笔墨虽不能称美仇、唐，亦足与张平山、吴小仙颉颃。竹内一帧尤见出色。至于我国元人画之风格，虽日本号称一种南画，实距离仍远也。

近日得丁南羽《小东山图卷》[1]，早年青绿，虽较老年笔略为雅驯，但笔端俗气终难掩过。南羽名甚大，以此种

【1】丁云鹏《小东山图卷》，私人藏。

画论，不过第三流画家而已。

又得张狲子羽人物绢本《兰亭修禊图》一卷，笔法雅驯，全似写意出之，文、唐外另有风格。

八月十一日。见北平来杜古狂《九歌卷》，为王世贞旧藏，后有陈白阳书《九歌》，为王氏所配装者。用龙眠笔法，甚雅驯，尺寸与自藏张渥《九歌》卷眉相同，本可配成一对，以索值储钞六万元，力不能致。古狂画极少，余所见者尚有一轴印《支那名画宝鉴》中，及自藏《陪月闲行》立轴，共只三件而已。除自藏《陪月闲行图》人物轴外，尚有《仙女献寿图》一轴，恐只此三件而已（见《支那名画宝鉴》）。

近见袁江《桃源图》绢本通景屏八幅，又袁涛《九成宫图》[1]绢本通景屏十二幅，洋洋大观，非经年不能成，洵属巨制。以构图功能论，不无其特长之处，惟用笔刻划而有俗，终不入赏鉴之目，虽工无益也，终属小家也。

马远《踏歌图》（图1-14），传为马远剧迹，近为张葱玉氏所得。余尚未见。

仲圭画传出少，而私家收藏者尤少。故宫外有虚斋所藏

【1】袁江《九成宫图》，故宫博物院藏。

宿雨清畿甸
朝陽麗帝城
豐年人樂業
壟上踏歌行

图1-14 南宋 马远 踏歌图 故宫博物院藏

《松泉图》及《墨竹》，苏州顾氏海野堂《墨竹》，吴氏梅景书屋《渔父图》及余藏《高节凌云图》《古木竹石》大幅。此中以《渔父图》及《高节图》为出色，余皆平平。

画家凡能成为大画家者，余谓必备条件有四：（一）本能（二）天分（三）学力（四）环境，缺一不可。本能与天分，常人往往混为一谈，实为大误。本能者，即笔墨触之优美；天分者，即思想之丰富。有好笔墨者，未必思想丰富；有好意思者，笔墨未必优美。笔墨一道，为我国画道中必备条件之一，全属先天带来，绝不可力求也。试观古代画家中，大有笔墨甚佳而终身不成大家者，大有其人，即此之谓。至于学力一层，犹可力致，惟环境亦属至要。在我国所有名迹，既无博物院以供观览，私家收藏多属秘而不宣，如无名迹陶养及名师益友相与探讨，则误入歧途，往往不能自拔也。

李公麟画，余所见真迹有《九歌卷》《龙眠山庄卷》《潇湘图卷》《免胄图卷》《莲社图轴》等数点而已。以人物论，固属神妙，惟树石布景等，除古拙外尚未能挥洒自如。盖龙眠为人物画专家，山水犹属外道也。龙眠所作，知树石笔法与卢鸿《草堂图》相类，有谓卢鸿之图即龙眠临本，然余意焉知龙眠所本即自卢鸿而来？盖龙眠笔墨与卢鸿《十志》较，

觉《十志图》更为结实也。龙眠人物宋后得衣钵者为赵松雪、张叔厚、王振鹏辈。王振鹏最似,赵松雪、张叔厚则自龙眠解放而来,笔调较为自由,故风趣有过之无不及也。

昔人以画笔之简单飘逸者为逸品。余意以多少分神、逸,不甚合理。宜以有功能而天分较低者为能品,有天分而并有功能者为神品,有天分而欠功能者为逸品。国朝中六大家,当以烟客、廉州、渔山、麓台为神品,南田为逸品(其天趣固高,然大轴每多散漫,功力不深),石谷为能品,老莲、石涛、渐江、石溪辈属神品,程孟阳、李流芳、莫云卿辈属逸品而已。

余所见倪画计有二十幅:庞虚斋藏有为伯昂《溪山图》《六君子图》,为元晖都司《竹石》《渔庄秋霁》《竹石霜柯》《梧竹秀石》等六幅,故宫所藏有《容膝斋》(图1-15)《松林亭子》《江岸望山》《雨后空林》《竹树野石》《紫芝山房》《幽涧寒松》等七幅,孙邦瑞氏藏《笠泽秋风》,俞子才氏藏《绿水园》,徐俊卿氏藏《岸南双树》,余目张葱玉氏藏《虞山林壑》,余自藏《林堂诗思》,方诚一藏《树石幽篁》,闻苏州顾鹤逸氏藏有云林四幅,未之见,想是精品也。

余所见山樵画计有十四幅:庞莱臣氏藏《葛山翁移居图》

图1-15 元 倪瓒 容膝斋图
台北故宫博物院藏

图 1-16 元 王蒙 丹山瀛海图 上海博物馆藏

图 1-17 元 黄公望 快雪时晴图 故宫博物院藏

《夏日山居图》《丹山瀛海卷》，故宫藏《谷口春耕》，张葱玉氏藏《惠麓小隐》，狄氏平等阁藏《青卞图》，张学良氏藏《林泉清集》，徐俊卿氏《西郊草堂》，朱靖侯氏藏《煮茶图》，徐邦达藏《茅屋冬青》（时人多不识其真）与《林泉清集》有相同处可证，北平关冕钧氏藏《素庵图》，某氏藏《修竹远山》（旧印见《神州大观》，及余藏《林麓幽居》，周湘云藏大幅山水，佚其名（见日本《唐宋元明名画集》），苏州顾氏所藏当有数幅未见。〔眉批注：虚斋尚有《蓝田山庄》一幅，余近得《为怡云上人》一幅。〕

　　近与陈小蝶、徐邦达辈等筹备中国画院，专为陈列新旧美术品展览之用，题名"中国画苑"。初次举行历代名画展览，向各收藏家征集出品，承各藏家热忱出品，大都属真精上品，共得贰佰八十余件，分两次陈列。以内容充实，观众甚为拥挤，开历来画展未有之纪录。倘以后此种展览能每年举行一次，则国画前途大有裨益也。

　　九月五日。至庞虚斋处观王蒙《丹山瀛海》卷（图1-16），及黄子久、徐幼文《快雪时晴》卷（图1-17），均属上品。黄鹤卷与余所藏《林麓幽居》相类，廉州所师山樵都从此出，

图 1-18 元 王蒙 秋山萧寺图 私人藏　　　　图 1-19 元 王蒙 夏日山居图 故宫博物院藏

盖烟客所师为《林泉清集》《秋山萧寺》（图1-18）一种；廉州则为《丹山》与《夏日山居》（图1-19）一种；渔山所师为《林麓幽居》；石涛所师为《煮茶图》[1]一种，各有私淑，为前人所未知也。《快雪时晴》卷首一页，传为大痴笔，虽无款识而行笔松秀浑穆，恐非大痴不办。幼文画不多见，余所见者为仿董、巨一种，此独仿河阳，设无著录、题跋为依据，则无从知其为真迹也。

九月九日。庞虚斋丈处观云林《淡室诗》卷及《竹树小山》卷，两者均伪。前者为石谷早年三十岁左右伪作，后者为石谷五十左右之伪作。元人画中之石谷伪作不知凡几，余尝于故宫博物院见有二三十本也。

九月十日。虚斋丈处观张叔厚《访戴图》、吴仲圭《松泉图》、《赵氏一门三竹》卷、钱舜举《浮玉山居图》[2]，均属不可多得之上品。又观元萨天锡《山水》，为石谷早年伪作。陈慎独《山水》，似明人张君度一类笔墨。赵原《合溪草堂图》画甚佳，真伪不能定。六如《春山伴侣》，为六如中神品。六如《秋风纨扇》亦佳。又石谷中年仿董巨一巨卷，

【1】王蒙《煮茶图》，私人藏。
【2】钱选《浮玉山居图》，上海博物馆藏。

图 1-20 元 黄公望 富春大岭图
南京博物院藏

神完气足，非常见之物。

九月十七。虚斋观吴仲圭《松石图》《墨竹》轴，又黄公望《富春大岭》（图 1-20）、倪云林《渔庄秋霁》，均佳。大痴一幅用墨较印本为淡，纸面略疲，笔墨圆劲流利，叹为观止。大痴画已无多见，但此种笔墨，大痴外恐无人能胜任也。又见王蒙《枯木竹石》一轴，笔墨甚佳而略刚，或是明人伪作，上有杨维桢题，亦欠佳。

十月十日。于石湖草堂得石涛己未写、戊辰为飞涛双题《山水》（图 1-21）一，纸尚洁白，略有破损，价万六（金九五）。又得杜古狂《渊明赏菊图》，笔墨甚佳，纸略疲，已多后人添补，为大憾事。价八千。古狂画存世甚少，综合余前见三幅外，此为新发见者，弥足弥贵。

十月廿九日。于洪玉林处得王元章《墨梅》（图 1-22）绢本立轴，书堂有顾大典题，下书堂有张逢时为颢翁题诗。笔墨甚佳，惜绢已破损，为可惜耳。此画流通已久，时人颇多以为赝本，独湖师与余赏之，可谓元章知已。价八千（金十一），廉极。此画款字、笔墨可与《支那名画宝鉴》第三八六页印出故宫藏本印证之。

图 1-21 清 石涛 山水图
美国弗利尔美术馆藏

图 1-22 元 王冕 墨梅图
美国大都会艺术博物馆藏

北平韵古斋携来杜琼《山水》、温日观《葡萄》、云林《山水》、方亨咸《山水卷》，独方卷可靠，余均伪本。方卷后有梁清标、孙退谷、张英等题，甚佳。亨咸画虽属外行，而笔墨圆浑雅驯，为文人画中上品。

十一月二日。蒋氏密韵楼观香光《为荩夫亲家写墨笔山水》，即《中国名画》一集印出者，墨气淋漓，允称合作。又观老莲绢本《花卉卷》，有高士奇跋（神州国光社有印本）。烟客七十岁设色《仿大痴山水》，画内有小人物不经见者，纸尚洁白。及石涛《山水》八页，有何子贞跋，均可观。另有石涛《山水》两页，有小山及马氏小玲珑馆印记，大小与前陈蝶野所藏大册适合，笔墨亦是同时所作。大约该册共为十六页，被后人分割者。闻该石涛原主本有四页，因分产故，析为二份，各得二页。其余二页，所持者尚富有，不愿割让。该大册今藏余友人侯君处，否则合浦珠还，何等快事！天下事不能全美，为之怅怅。〔眉批注：一页见于友人郑梅清处，一页见于北平方雨楼处。〕

又见石谷老年山水卷，无款，有陆导维题，为老年佳作。陈眉公山水一卷，在绢素，乃沈子居代笔。明清初画家集册一部，庄冏生二页，吴历二页，张尔唯均精，余属小家，不

甚记忆矣。

十一月三日。庞氏虚斋见四王、吴、恽三尺立轴六幅，每幅均属精品，而大小不相上下，洵属剧迹。又观查士标《仿米山水》一卷，金冬心《人物山水》册一部，均精。

十一月十日。庞氏虚斋见吴渔山《湖天春晓》[1]、恽南田《作霖图》，精神奕奕，神彩逼人。尚有石谷、麓台各一幅，尺寸均约四尺立轴，咸属上品。

十一月十二日。以万六（金十一）从刘海粟让得石谷四十左右所仿唐六如《山居谭道图》，因上款已挖去，故不为人重，可谓价廉物美。

十一月十四日。于潘君仲麟得见文五峰《具区林区图》[2]，层峦叠嶂，满幅尽画，全幅无纲领，并不出色。又徐天池墨笔泼墨《花卉》卷，甚佳。惟此公墨中略带胶水，用笔亦不甚沉着，以画论不免江湖习气，盖画以人重故耳。又见石涛写《唐人诗意》小册八页，每页书"仿某某人笔"。此老掘强，向不书仿摹等字句，此册为余之创见。又同式大小册八页亦佳，适成对册。又见石谷、廉州各一幅，平平。

【1】吴历《湖山春色图》，上海博物馆藏。
【2】文伯仁《具区林屋图》，上海博物馆藏。

黄小松《山水》一卷，有元人气味。小松虽非山水专家，而笔墨圆厚松秀，绝非文人随意戏笔者可比，此人天分高人一等，故自不凡。又刘彦冲小条《山水》一幅，为秋农早年伪本。湖师初亦认为真迹，一时为其瞒过，书画鉴别之不可不审慎也如此。又石谷《山水》一长卷，为六十许笔，不见出色。

十一月廿三日。以二十大数（金十一）自叶遐庵处得王若水《竹雀》轴，长约四尺，硬黄纸，精神奕奕，为王若水中至精之品。周湘云、张葱玉、庞莱臣处各有一幅，均不足与此相较，可谓天下第一王若水也。

孙伯渊处见龚贤、吴远度山水各一卷，均无深味。

十一月廿七日。于魏廷荣氏五柳草堂观王叔明《青卞隐居图》[1]，纸尚洁净，墨气浑沦，高约四尺，明代装裱，所谓"元气淋漓幛犹湿"，此图足以当之，叔明画中确为第一名笔也。又观倪云林《怪石丛篁》[2]，用笔甚刚，疑非真笔，待考。又见新罗画松长卷墨色飞舞，亦此老精品。

（特别鸣谢陆丰川先生对本书的支持）

【1】王蒙《青卞隐居图》，上海博物馆藏。
【2】倪瓒《怪石丛篁图》，上海博物馆藏。

題畫襍錄

　　一月一日。见唐六如《款鹤图》卷【1】，后有沈周跋，审是六如早年笔，笔墨滞弱，尚未成功之作（见《中国名画》印本），"款鹤"为王百榖之父。

　　平等阁所藏画既已全部散去，所藏虽多，而可视者甚少，云林《怪石丛篁》【2】一幅，与《青卞图》同为魏廷荣氏所得。

　　一月四日。张葱玉氏自北京返，携来项德新、项圣谟山水，王鉴、王蒙山水轴，青溪、眉公卷各一，内以王蒙一幅最为上乘，上款"为怡云上人作"，笔法类《惠麓小隐》（图2-1），生拙别具风趣，可知香光画法之所从出。余藏《林麓

【1】唐寅《款鹤图》，上海博物馆藏。
【2】倪瓒《怪石丛篁图》，上海博物馆藏。

图 2-1 元 王蒙 惠麓小隐图
美国印地安纳波利斯艺术博物馆藏

幽居》大幅，与此亦有相似处，惟《林麓图》用笔谨严，反不若此幅之游行自在，为痛快耳。1695。

于王个簃处见唐寅绢本中堂一幅，笔墨尚佳，惟布局略带庸俗，上层山石迫塞，有草率了事之态，综观余所见六如画，章法每有不妥，盖以此公应酬之作或不起全稿，随意叠置，故每至上幅恒有急于收势之病，此幅亦其一也。

庞虚斋所藏恽南田《鹅群》册（图2-2）及董香光大册，以巨价出让与谭禾庵。《鹅》又价格为近日最高价，○新纪录。

个簃所藏绢本（图2-3）六如上题诗曰："枯木斜阳古渡头，解包席地待渔舟。隔林遥见青帘影，酿取青钱买酒瓯。"

图 2-2 清 恽寿平 山水花鸟册
故宫博物院藏

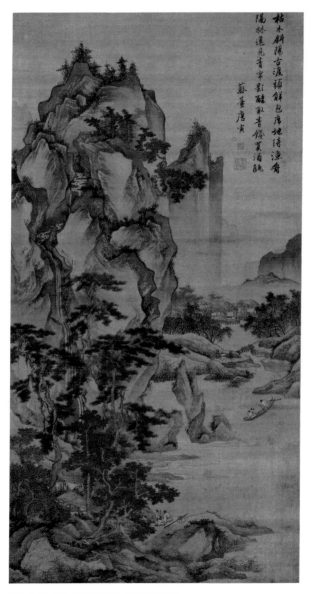

枯木斜陽古渡頭鮮魚包席地待漁舟
陽林遠見青帘影醵酒書錢買酒甌
蘇臺唐寅

图 2-3 明 唐寅 渡头帘影图 上海博物馆藏

九日。庞虚斋观倪云林为元晖都司所写《竹石》[1]，赵松雪《秀石疏林》卷（图2-4）（见《神州大观》影本），又倪云林《山水》一幅，均精绝。

一月十日。赵松雪《双松平远》为赵画中名迹，近为谭禾庵氏所得。

一月廿日。观谭禾庵所得马远《踏歌图》，绢尚洁净，用笔与故宫第○集马远○图相似，笔势森○，堪与夏圭相伯仲。马远面目不多见，惟明之戴进○○最相近，马氏为称南宋院体名手，惜笔端霸悍，纵横之气未除，较之范、郭、董、巨诸家不无逊色也。

赵善长得笔于王叔明而较刚，故觚棱转折处无叔明之圆转自若，盖以天赋所限，不可强求也。

徐天池○○○○○○○○○○○○○○○不高，盖北公画不随人，但特立独行，不随人浮沉，乃其长处。

董邦达画有二种，一似王蓬心，一用细笔干皴，○不类出一手。故宫所藏董迹亦两种互见，不知孰为真迹。

元人花鸟以钱舜举、陈仲美、王若水、张子政为第一流，

【1】倪瓒《竹石图》，上海博物馆藏。

石如飛白木如籀寫竹墨於
八法通若也有人能會此方知
書畫本來同　子昂重題

图 2-4 元 赵孟頫 秀石疏林图 故宫博物院藏

图 2-5 北宋 王诜 瀛山图 台北故宫博物院藏

宋人皆不及。其后石田墨花鸟专从若水揣摩，然已○○流滑，○违元人凝重精到之旨，石田后每况愈下矣。

六如精谨之笔不让马夏，书卷之味，或○过之，惟马夏重而六如轻，乃运会使然耳。

钱舜举以文人笔墨运北宋画法，山水得力于王晋卿《瀛山图》（图2-5），吾国山水画之文人派当以此公为第一人也。

吾国画道以笔墨、章法、色彩（墨色在内）三者，缺一即不足认为名画，然观东瀛所收吾国古画，每有吾国寺僧及院体所写俗笔奉为至宝者，不知用意何在？

明人画北宗足与宋人方驾，惟趋步宋人，发明微矣。

画竹当以松雪为第一，与可画不复见，故宫所藏倒影一幅，上有苏轼题词，虽不真，亦属响揭，可以推想○○画○○○○松雪之跌宕多姿也。

四王吴恽为清初六大家，以高下论，余以麓台居第一，此公笔墨繁复，变化层出不穷，虽学大痴，而自立门户，特立独行，得法于古人而能脱尽窠臼者也；次为渔山，格局、笔墨均奇特，其发明处不在麓台下，惟笔墨较之为简单耳；三为烟客，气味淳朴，隽雅过人，惟个人发明处较前二人为少；四为廉州，

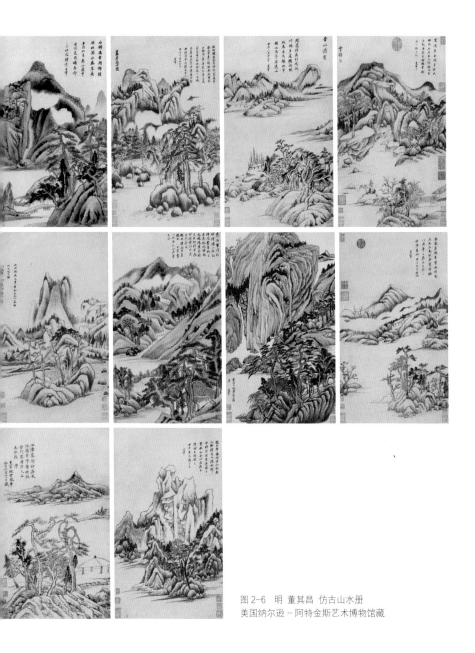

图 2-6　明 董其昌 仿古山水册
美国纳尔逊－阿特金斯艺术博物馆藏

处处精到，功力、天分各得一半，天趣较烟客略少；五为南田，天分胜于学力，大幅松懈浮滑，尤不得称为全能；六为石谷，工力胜天分，笔墨略带习气，格局最为下乘，故列于末。

庞虚斋处得观禾庵新得香光大册（图2-6）及《双松平远》。董册巨如立轴，计十页，中华书局有印本，笔墨之精妙，设色之艳丽，杂诸元人画中绝无媿色。余所见董画当以此为第一，足与抗行者，虚斋藏《秋兴八景》（图2-7）一册而已。《双松平远》笔墨甚简，较之《秀石疏林》，犹觉逊色也。

余所得叔明《秋林读书图》，见郁逢庆《书画题跋记》，目标"王叔明《读书图》"。据载，题跋除钱塘王羽外，尚有王汝玉、谢缙等四跋，而四跋诗中所述均竹趣意义，而原画丝毫无竹，大为不合。原画既无此跋，或此等题跋为他人装配于画堂者，后人因其不伦，复割去之。

二月十日，庞虚斋观山樵《蓝田山庄》[1]《夏日山居》[2]《秋山萧寺》三图，以《夏日山居》为第一，观此可以印证邦达所藏《茅屋冬青》亦是真迹无疑。余所见山樵画，《青卞图》[3]

【1】王蒙《蓝田山庄图》，故宫博物院藏。
【2】王蒙《夏日山居图》，故宫博物院藏。
【3】王蒙《青卞隐居图》，上海博物馆藏。

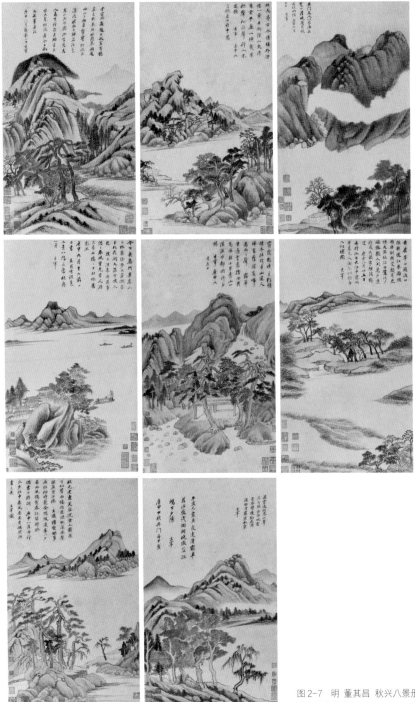

图2-7 明 董其昌 秋兴八景册
上海博物馆藏

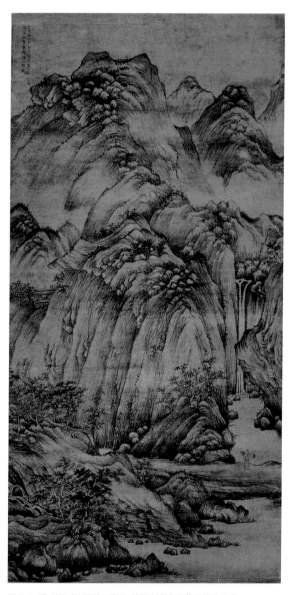

图 2-8 明 陈汝言 罗浮山樵图 美国克利夫兰艺术博物馆藏

第虚斋藏《葛仙翁移居图》[1]第二，《青卞图》第一，《夏日山居》第三，《林泉清集》第四，《花溪渔隐》[2]《秋山草堂》[3]均不相上下，其次当以《林麓幽居》《素庵图》《春山读书》[4]《为怡云上人》《惠麓小隐》《茅屋冬青》等，《蓝田山庄》《煮茶图》等又次之也。

近见绢本陈汝言山水一幅（图 2-8），有严绳孙等题跋，为王烟客旧藏，较之故宫所藏《百丈泉》[5]及《荆溪图》[6]略逊，笔法仿董巨，与山樵仿董巨一种颇有似处。

俗：1. 用力显露于外 2. 成习惯之技巧 3. 故意、做作不自然 4. 不合节奏。

三月一日，庞虚斋在中国画苑开藏画展览会，大都为无款黑绢本，内中有张平山、吴小仙等，笔墨均早，被人割去充为宋元画也。

三月一日，庞虚斋观董北苑《夏山图》卷[7]，为沈韵初旧物，沈氏颜其室曰"宝董"，是即指此。后有董思翁长跋，

【1】王蒙《葛稚川移居图》，故宫博物院藏。
【2】王蒙《花溪渔隐图》，台北故宫博物院藏。
【3】王蒙《秋山草堂图》，台北故宫博物院藏。
【4】王蒙《春山读书图》，上海博物馆藏。
【5】陈汝言《百丈泉图》，台北故宫博物院藏。
【6】陈汝言《荆溪图》，台北故宫博物院藏。
【7】董源《夏山图》，上海博物馆藏。

图 2-9 元 边武 芦雁图
私人藏

称许备至，惟董氏前绝无旧跋，至董氏始获表彰，画之幸〇与不幸〇〇〇〇人〇，设不遇董氏，则永沦庶人，将无人重视之者。尝视故宫所宋元画，经董品题者甚多，有功古人诚非浅鲜，惟董氏题跋亦并不十分严格，亦有故定大名以炫世者。例如故宫藏巨然《秋山图》【1】，为吴仲圭剧迹，想董氏见地甚高，决不能为其所蒙，盖别有用意，是属无疑。《夏山图》卷用笔圆劲，多用中锋，后人之得其形神者，当以早年石谷口仿董者为最出色也。

余近得顾氏所藏戴文进山水轴（见商务《晋唐书画集》九七页）甚精，又边武《芦雁》（图2-9）一轴，两者均绢本，质甚完好，前者价三数，后者二数（15）。又石涛《桐相山居图》一轴，价一数（15），画尚佳。文进画大部为古董商割款充作宋人，有真款者万见也。边武为元人，前此未见真迹，此作下角有一"武"字图记，漫灭不可辨识，墨色与画同，笔法确是元人，以此推之，元人中之名武而能花鸟者非君真属也。

三月一日。虚斋观董其昌画四幅，四王四幅，文沈唐仇

【1】（传）巨然《秋山图》，台北故宫博物院藏。

置酒結此會 主人起行觴 天
尊而榼閒照 什東西廂 羅舞衆
一何妙 變化窮萬方 賓主齊
德量 欣二樂 未央 同享千秋
壽明 來會此堂

古樂府一章 辛未三月上龍書
口鄭簠

图 2-10 清 郑簠 古乐府一章
刘海粟美术馆藏

各一幅，均精。

又石湖草堂观盛子昭一幅，纸本，笔墨尚佳，惜纸疲神去，无惊人之处。

又梅景书屋观王麓台画二幅，明人金扇册一部，内有唐六如、杜古狂、文徵明等数页，甚精。

虚斋所藏绢本书画展中，有柯敬仲《墨竹》一幅，笔墨甚佳，惜绢色太黑，精神不振为憾，款书"丹邱柯九思临石室先生戏墨"。余以三万金（15）得之，以备一格。

三月八日。在刘海粟处观戴本孝《雪景》大幅、郑谷口隶书丈匹堂幅（图2-10）、程青溪丈匹堂幅、董其昌《松窗读易图》立轴各一，均真。青溪只一印，上有石涛题诗。董其昌昔为吾友彭恭甫所藏，今已数易其主。该画笔墨甚佳，昔上半幅疲损过钜，曾经湖师修补，终非全弱矣。世传董画类多草率，其作于高丽镜面者，犹嫌浮滑，不能见其长处。余前后所见董画之精妙者，不过一二十幅耳。

三月九日。梅景书屋得见魏廷荣氏藏元郭□□《西园雅集图》绢本，卷后有元人跋数人。郭氏，元代冷名，未见第二本，用笔甚古，沈周颇似之，大约为元代北宗流派。此卷曾见《泰

山残石楼丛画集》。

四月十日。虚斋观项圣谟、邹臣虎、戴文进、卞文瑜画各一幅，卞、戴两幅均见《名笔集胜》，卞画不真，戴画有董其昌题，洁白纸本，画法全出南派，甚难得也。又唐六如《东海移情图》卷[1]，图纸本，长约尺余，为大册装者，后有祝允明《东海移情图序》及诸名人跋，均精。

石湖草堂见北京携来书画件，约五六十件，真伪杂出，惟早年王孟端一页差佳，上有王达、钱仲益各一题，纸与画两接，大约原在书堂，而后人连接续于本身者，画纸甚破，后人接笔亦多，章法颇佳，为孟端早年作品，足为研究孟端早年画之参考品也。

又虚斋观墨笔文徵明长卷，满卷重冈复嶂，而不着一苔，为不经见之精品也。

五月一日。见平等阁藏麓台墨笔长卷，款书"仿大痴，麓台祁"。尾部损去若干，补笔甚劣，为其中年杰作。

五月廿八日。近得《职贡图》（20）。以三四之数得早年石谷一幅，年四十五仿巨然，甚精。孙君处见赵仲穆绢本

【1】唐寅《东海移情图》，苏州博物馆藏。

山水立轴，款"仲穆"二字在右上角，仿董巨笔法，中有朱衣人泛舟林木间，设淡赭，惜绢本已暗黑，而用笔又轻淡，故精神欠佳，下右角有"沈度之印"一方，左角"眉公"名印一方。

又见项圣谟小册一部，计十二页，首梅溪居士题签，写右丞诗意，有丁元公、李竹嬾、董其昌、陈眉公四公对题四页，书藏经纸上，本身有"项伯子自玩"印及"兰坡经眼"收藏印，其为传家之物无疑，画法稍稚，是早年作品。

又吴历绢本青绿山水一幅[1]，庚戌为赞侯作，年卅九，因款署不类平常，时人多目为赝迹，笔法与刘海粟所藏仿大痴纸本轴、为凤坞仿大痴轴及湖师旧藏绫本早年山水绝同，无可置疑也。

项圣谟专师唐卢鸿乙《草堂图》，重冈复岭，不厌其繁，于思翁外另辟面目，虽无董氏之流丽活泼，然浑穆厚重，处处脚踏实地，自立门庭，较之文沈后人及松江流派依人篱落而不能自拔者，不啻霄壤别矣。

五月三十一日。下午三时赴林夫人茶叙，六时半返寓，

【1】吴历《雨歇遥天图》，上海博物馆藏。

图 2-11 元 赵孟頫 幼舆丘壑图 美国普林斯顿大学美术馆藏

图 2-12 元 赵孟頫 重江叠嶂图 台北故宫博物院藏

即赴张碧寒处绿漪聚餐，会席间，有邱菊农、徐邦达、严振绪、应野萍，临时参加者陆子欣、顾鼎玉二人。

六月一日。午至舍亲何君处午餐，后访蒋谷孙于梅格路，再读沈石田《九段锦》册，刚健婀娜，确为石田盛年杰作，与姚公绶、刘完庵辈颇有相似处，设色明艳古朴，尤有独到之处，不若晚年用笔霸悍，其或由酬应过多，遂生习气。故吾辈作画，在初学时宜多画多看，成功后则宜多看少画，勿为名利迫促，勿为俗务牵缠，则游行自在，自得佳构。昔人如董思翁、王烟客、王原祁辈，均不以画为业，故晚年作品仍苍润秀逸，绝无霸悍习气，余如石谷辈，渐老渐刻，其为画事所役，不能自守，遂堕入恶习，后学可不慎诸？

六月二日。孙君处见赵文敏《幼舆邱壑图》（图2-11）绢本短卷，设大青绿，已破损，后有赵雍、倪云林、虞集、陈眉公、董其昌等诸跋。赵氏画存世甚少，在故宫《重江叠嶂》（图2-12）山水卷及谭氏《双松平远》外，类皆枯木竹石、河阳一派，其仿青绿及董巨一种，迄未一见真迹。此卷仲穆题为乃父早年作品，真迹无疑，自属可靠。观其笔墨雅驯古穆，邱壑位置犹是唐人格局，则其祖顾长康之原本亦未可知。董

图 2-13 元 倪瓒 霜林湍石图 私人藏

思翁跋云，此卷初观似赵伯驹，及读元人跋语始悉为松雪，则此为松雪早年别格无疑矣。

又见夏仲昭《松篁水石》卷，约长二丈余，天顺年六年作，时仲昭年七十五，全卷以泉石为主，而杂以寒竹数竿，石法绝似乃师王孟端，竹叶略嫌爽利而无含蓄，不免画师习气。盖仲昭之竹，工能有余，雅驯犹觉不足，较之松雪、息斋辈当逊一格矣。又见倪云林《霜林湍石》（图 2-13）赠守道小幅，纸已疲惫乏神，但单枝片叶仍觉奕奕有光，耐人寻味，大手笔自异寻常也。

梅景书屋观王烟客大立轴，上有笪重光题，本有上款，已被割去，致将该画纸割裂移补，笪题在移补以后所书。

六月四日。午伴杨石朗至梅景书屋行弟子礼，观王石谷仿黄公望《富春山居》大卷，后有南田长跋及诸名人书，前段尚在，原本未被火前所临，章法与故宫藏乾隆满题伪卷相同，为石谷五十余所作，略具老年面目，有大痴之形，无大痴之神，但觉满纸迫塞，毫无灵气。故画中以大痴、云林为最难学，亦最足以衡量画家技能之高下，观此则石谷在清初六家中较为逊色也。

友人携来宋李迪册八页，布景甚奇，画水尤为神妙，内一幅作朱红旭日于林木间，霞光万道，槎枒千枝，令人耳目一新，惟用笔纤细精巧，似蔡嘉之笔，想为后人裁割，而后添款者也。

十数得赵子昂卷（22）。

六月六日。盛氏观画数十幅，内有朱泽民《浑沦图》卷，及王蒙为贞素写大横册一幅，均剧迹。叔明画全用焦墨，用笔似朱氏所藏《煮茶图》，<u>《煮茶图》昔人颇有疑之者，今观此幅，足证其妄</u>，而章法胜之。草堂数楹，长松荫翳，笔情墨趣，洋溢纸上。《浑沦图》作枯树一枝出拳石上，笔法全师河阳，较之叔明之变化○○莫测，乃学河阳而谨守法度者，与唐子华、曹云西不相上下。至如叔明之天机迸露，端倪莫测，则非若辈所能望其项背矣。又观罗两峰自画《移居图》、八大山人小册，均真而不精。又宋元集册一部，计十六页。有盛子昭一幅，伪款。王蒙极佳，崔子忠人物一幅，无款宋人一幅，似为仇英笔，均佳。

〔眉批注：

唐寅《双文小像》，高江村题。

罗聘《移居图》四帧，诸名人跋，有戴芝农藏印。

八大临《兰亭》字及山水六帧。

方士庶《负米图》

钱叔宝《○禅寺图》

卞润甫十帧（庚寅）

（石谷跋忘年交，乙酉）

查士标仿古六帧（甲寅）

文彭山水册十二页

曹润山水册

王蒙写右丞诗意："闭户著书多岁月，种松皆得老龙麟。"【1】

汪砢玉集册之一〕

六月七日，张君处观虚斋藏《名笔集胜》一册，均旧画而不真，对幅有丁云鹏题句。

六月十八日，虚斋处午宴，饭后观烟客《答含素赠菊山水》大幅【2】，有王廉州题语，重峦叠壑，经意作也。壁间所悬名迹，有倪云林《竹树小山》、吴仲圭《竹石》、四皇甫题仇英《捣

【1】王蒙《松林写作图》，美国克利夫兰美术馆藏。
【2】王时敏《答赠菊作山水图》，南京博物院藏。

图 2-14 明 赵原、沈巽 山水、竹石合卷 美国大都会艺术博物馆藏

练图》[1]、唐寅《鹳鹆》[2]、沈石田《杏花图》、文徵明《兰石》、王麓台《设色仿大痴山水》、吴渔山《湖天春晓》、恽寿平《作霖图》，均佳作。重观钱舜举《浮玉山居图》（图2-15）及赵氏三竹卷[3]，三竹中末节为仲穆所写，寥寥数叶，微嫌草率。

【1】仇英《捣衣图》，南京博物院藏。
【2】唐寅《古槎鹳鹆图》，上海博物馆藏。
【3】《赵氏一门三竹图》，故宫博物院藏。

图2-15 元 钱选 浮玉山居图 上海博物馆藏

图2-16 清 王原祁 辋川图 美国大都会艺术博物馆藏

　　六月二十三日，石湖草堂观王麓台写《辋川图》（图2-16）设色长卷，长约一丈四〇，引首自书摩诘《辋川诗》二十首，后一长跋为寄翁所作者，满卷青绿设色，重山复岭，掩映屈曲，为麓台画中极品。麓台设色，亦以笔法出之，盖从思翁脱胎也。吾国画之设色法，较之欧西油画、水彩均为简单，惟麓台之用色灿烂，与后期印象派中之赛尚纳、梵高、谷诃等颇有合处，且不重写实，以发挥自我为目的，亦属异途同归也。以二五之得麓台《辋川图》（23）。

　　六月二十二日，谭氏区斋观赵善长、沈巽山水合卷（图

图 2-17 明 冷谦 蓬莱仙弈图 美国弗利尔美术馆藏

2-14），赵笔甚谨细，似早年作品，笔法全从王叔明来，沈巽不知何许人，笔法似临松雪者，两卷为明人所装配，后有文嘉、黎民表等诸名人跋。又盛子昭《囗囗图》，有耿信公等藏印，白纸本，墨采飞翔，为子昭精品。

六月二十五日。至福履理路秦家观王孟端《玉立湘滨墨竹》长卷，见《吴越所见书画录》，款书："洪武时年。"按《画史汇传》所载孟端生卒计之，则是时孟端只十六岁，而此画已甚老到，笔墨精妙，决非初习画者所能出，后有先文恪公、傅瀚及陆毅等长跋，想是原卷无款，于陆时化前被人添入伪

图2-18 明 冷谦 白岳图 台北故宫博物院藏

款，致误书年月。孟端款不常见，故宫藏孟端画，款书亦不一律，殊难印证，或孟端所作，当时着款者不多，致有为后人添补者，未可知也。

六月二十八日，庞氏虚斋观仇实父《蓬莱仙弈》纸本设色山水卷，文徵明书"蓬莱仙弈"四大隶书引首，后有张凤翼等诸名人跋，本身无款，只十洲名印二方，画乃临张凤翼旧藏。仇氏画用笔甚细琐，设色亦清淡，与作于绢素者绝不相类，岂因纸质不宜此类笔墨耶？冷氏原卷(图2-17)同存虚斋，并得纵观。画作小青绿，用笔古艳，颇耐寻味，甚类宋人笔墨，冷启敬名隐于左下角树隙，墨色似与原画不合，且故宫所藏冷氏《白岳图》（图2-18）与此绝不相类。余所见冷氏画少，无从判别也，不知孰是孰非，待考。

得见御题南田《花卉山水册》于谭氏区斋，内有南田画鹅群一页，因有名之曰"鹅群册"者，笔墨圆浑，设色明艳。南田画每嫌浮滑，此独处处精到，一洗往习，东园画中甲观也。

友人携示南田拟元人《竹石》小轴，老年作也，款书"甲子长夏在莲华水榭拟元人画意"，笔墨甚圆劲可爱，款下"恽正叔印"与常用者不同，因以伪迹目之者甚众，颇有置疑者。

天下名迹：

王蒙：《青卞隐居图》（《葛仙翁移居图》《林泉清集》《夏日山居图》《林麓幽居》）

黄公望：《富春山居图》（《琼厓玉树》）

吴仲圭：（《秋山居》伪巨然，故宫藏）《渔父图》卷

倪云林：《虞山林壑》（《六君子图》《幽涧寒松》《紫芝山房》）

赵松雪：《秀石疏林》卷（《三竹卷》《双松平远》）

唐寅：《春山伴侣》

文徵明

沈周：《庐山高》

仇英：《职贡图》

董其昌：《仿古大册》

恽南田：《御题花卉册》

王时敏

王鉴：《梦中寄境图》

王翚

王原祁：（仿元四家巨卷）《辋川图》卷

吴历：《清溪草堂》（《葑溪会琴图》）

（《山中苦雨图》）

王孟端：《江山幽兴》

李息斋：《为仲宾竹》卷

顾定之：《晚节图》

赵善长：《晴川送客图》

荆浩：《匡庐图轴》

关仝：《谿待渡图》轴

董源：《龙宿郊民图》《洞天山堂》轴

赵幹：《江行初雪》卷

李成：《寒江钓艇图》轴

范宽：《谿山行旅图》轴

李唐：《万壑松风图》轴，《江山小景》卷

崔白：《双喜图》轴

郭熙：《早春图》

江参：《千里江山图》卷

思翁之将画派分为南北两大宗，后人或意为画者籍里之分别，或意为所写山水有南北之分，实则皆非也。思翁所指

乃属写意与写实之分耳，画之属于发表思想者，南宗也，如元之黄、王、倪、吴是也；属于表现物象者，北宗也，如明之唐、仇是也。余意画无绝对写意，亦无绝对写实，故南北宗之分派似可而实不可也。如荆、关、李、郭之与刘、李、马、夏所异，只山石方圆而已，强以南北分之，似有不妥，故余意其内容固无异也。凡画之成素，不外写实、写意而已，以其二者之偏重，即思翁定南北之要旨，余复为定二字以衡量之，似可更为明了，写实曰"制"，写意曰"写"。凡属于实体形态方面者，制也；属于思想表现者，写也。如范宽之《关山行旅》、李唐之《万壑松风》，虽思松（翁）定为一南一北，实则半写半制，属同一体例。钱舜居（举）以及元四大家十之九，写者也。赵松雪同之，惟其早年工细一种，则又属兼制带写，各得其半。唐棣，松雪之弟子，画属半制半写，与郭熙、李唐相类，而非松雪晚年面目也。以元之吴仲圭与盛子昭相较，则吴氏写之成素占十之九，盛则似为五五之比。明之吴小仙、周东村、唐寅、仇英，制为原则，沈、文、董则。清之四王、吴、恽，则写为主体。南北别旨在此耳。

祥龙石者立于环碧池之南芬芳
洲桥之西相對則勝瀛也其势
腾涌若虬龙出扈勝應容
容与能意巍巍而言公状矣
延親餘盈率以四面纪之
彼美蜿蜒若龙意然亶瑞獨稱雄
雲凝好色來相借水潤清辉更不同
常带暝煙疑擢翠每秉霄面愿凌空
故凭彩筆親摸写故仔功深未易窮

图 2-19 北宋 赵佶 画祥龙石图 故宫博物院藏

　　余友藏《山静日长图》[1]一册，绢本十二页，每页分书《山静日长》句一节，末署"正德己卯作"，年四十。用笔、布局略现拘谨，与平等阁所藏《南州借宿图》同一笔法，以款书论，《南州借宿》应在四十以后也。

　　叶誉虎氏所藏宋徽宗《画祥龙石》（图 2-19），绢本横幅，前作墨石一礐，上植竹枝小草，左徽宗书八九行，大如银元，其精。

　　林氏乐志堂观故友林尔卿君所收书画，以绢本及破损者多，有文衡山早年写《天平山图》一轴，绝佳。

　　王个簃处观石谷老年《仿董北苑山水》一轴，纸墨如新，其精。

　　梅景书屋观《宋元集册》二十余页，内有大小李将军、

【1】唐寅、王守仁《山静日长图册》，私人藏。

图 2-20 五代 巨然 溪山兰若图
美国克利夫兰美术馆藏

李嵩等，均高古绝伦，惜前此未见真迹，不易鉴别也。

庞虚斋重观王叔明《葛稚川移居图》，中多红树，墨青设山石，古雅之气扑人眉宇，与《青卞隐居图》较，有过无不及也。

又观王麓台《杂仿宋元各家大册》十六页，已纸疲神去，为可惜耳。

灯下细读赵松雪《幼舆丘壑图》，在本身左上角有"河北棠村"左半印，右下角有"蕉林梁氏书画之印"。

中国画苑举行"鉴真社所藏书画展"，有石谷临（康熙辛卯）董北苑《万木奇峰图》，章法、笔墨均是北苑，想为对临无疑。石谷跋云："董北苑《万木奇峰图》载《宣和画谱》，神采奕奕，气韵溢于缣素之外，为海内第一墨宝。福清叶相国家藏名迹也，国朝耿都尉以重赀购得之，近归商邱宋大冢宰，特命使者特过寒斋鉴赏，因留摩沙，旬日摹成，以志快幸云云。"此图山脉起伏，与石谷临北苑《夏山图》及故宫藏《龙宿郊民图》颇有合处，原本想为真迹，沧桑多变，名迹不知流落何处，展图为之恍然。

〔眉批注：尝阅安氏《墨缘汇观》所载巨然《溪山兰若图》

（图 2-20），附云："余凡见巨然所作，如《万木奇峰》《山溪高溪》等图皆不及此。其《万木奇峰》双轶大幅，曾在耿都尉家，后归商丘宋氏，或以董元称之，则石谷所述与此相合，即为此图无疑。"想画身无款，故有疑辞也。〕

七月廿六日，又王个簃处见石谷仿董氏《万木奇峰图》，章法得其大概，而笔墨全是石谷老年面目，想为前图临后所作。

林遐年持过石谷临北苑《夏山图》缩本，边缕有毕竹痴、陆润之及其子愿吾各一跋，愿吾跋云："此图本为王奉常所藏，后毕竹屿氏得于维扬马氏，竹屿传之子朴山，朴山继殁，《夏山》遂为西人持者云云。"则北苑此图早已流往海外，但不知所属，何图今尚存人世否也，为之黯然。烟客所临古画缩本《小中现大》中亦有是轴，则或曾为奉尝所藏也。[1]

石湖草堂观石谷辛亥所有《雪景山水》立轴，构图绵密，用笔雅静，乃中年得意笔，不若老年一意刻划所能到，宜为烟客之称羡不置也。

一月二日，王氏小留云馆见唐六如氏纸本《山水》一幅，作危崖横亘，老松倒垂出岩，石上洞壑中筑屋两间，两人对

【1】王时敏《仿宋元人缩本画跋册》，台北故宫博物院藏。

图 2-21 元 王蒙 松林写作图 美国克利夫兰艺术博物馆藏

话，另一童子伫立别室，笔法全是六如本色，上题诗云〔按：以下阙文〕名下有"南京解元"，引首有"吴趋"各一印，两印刻法略异所见，而名下适有损处，想原印已毁，而复经人添盖者，全幅结构、用笔均是上乘，惜纸疲神去，为之逊色不少也。

盛氏观《宋元集册》。有萧照圆扇，笔法全师李晞古，功力虽深，返不若仇、唐辈为雅驯。又盛子昭圆扇一页，伪款王蒙，至精。接后又王蒙"为贞素写"小横幅（图 2-21），甚佳，右角篆书"闭户著书多岁月，种松皆得老龙鳞"两行，笔法与《为惟允画》《煮茶图》及《丹山瀛海》卷均有相似处，《煮

图 2-22 元 朱德润 浑沦图 （局部） 上海博物馆藏

茶图》章法迫塞，用笔琐屑，较逊此图也。又无款北派绢册一，中有杂树一丛，山石突兀出右角，一人坐舟中停棹，树荫下闲眺，双凫飞翔，意态闲适，笔法绝似仇十洲。又崔子忠人物绢册一，作五人，两童子负桃果，三人各执一枚作尝食态，笔法高古，足与老莲抗耳。又夏明远白描工笔楼阁绢册，细如毫发，左上远山一角，笔法类王振鹏、盛子昭，夏氏爵里无考，所见明远画连此共三页，均细入微芒而无匠气，诚无名英雄也。又朱泽民《浑沦图》卷（图 2-22），作河阳法枯树拳石一丛，颇精，右题《浑沦图赞》："浑沦者，不方而圆，不圆而方，先天地生者，无形而形存，后天地生者，有形而

形亡，一翕一张，是岂有绳墨之可量哉！至正己丑岁秋九月廿又六日，空同山人朱德润画赞。"〔眉批注：《浑沦卷》见《穰梨馆》著录。〕

石湖草堂观蔡松原《山水册》十页，谨细绵密，为蔡画甲观。以功力论，不在石谷下，惟气局不大，故终不能与石谷颉颃也。末页自作长跋曰："近代名家最著者虞山王石谷、牛首石溪和尚、南田恽正叔、上海吴渔山、吴门高澹游、洞庭劳在兹而外，馆阁钜公，更得四王：王奉常烟客、王廉州员照、王司农麓台、宋司马坚斋，皆予素所服膺，但有不及而无过之论者。弟一司农而长司马，而奉常又在三公之上，诸君皆得董巨倪黄宋元诸公家法，研冶苍秀，劲拔幽邈，各臻其妙。嘉寝食于此且四十年，奈面则易见，背则难晓。此册立法用笔，窃古之遗法，时贤未取之法，欲起诸君相印，或当一笑与也，朱方老民蔡嘉。"又跋云："作画为烟云供养具则可，为乞米具则不可，余碌碌此道，竟作乞米具矣，特不识何年方为烟云供养具也。偶一念此，不胜喟然，松原再笔。"另有一跋不录。

迁按：前跋所云各名家类为名手，惟宋司马坚斋不知何许人，且未一见其画，为憾事耳。

图2-23　元　倪瓒　岸南双树图
美国普林斯顿大学艺术博物馆藏

王氏一贯轩所藏王麓台《岩滩春晓》卷，作于康熙辛卯七月望后。余藏王氏《辋川》卷，作于康熙辛卯六月十一日，相距仅月余，而《辋川》用笔尖利，《岩滩》用笔浑钝，绝然不同，设无年月，则似不能信其为同时所作，可知作画用退笔与〇笔悬殊若此也。两卷皆设色，有小松跋语，尤为巧合。

梅影书屋观《宋人集册》十二页，有李嵩、马远等名作，惜无款者据多，末页花卉有董其昌对题，为耿都尉旧藏。宋元集册若此精美者，已不多见也。

徐氏陶庵所藏叔明《西郊草堂》[1]、云林《岸南双树》（图2-23），近为王氏小留云馆所得，价共百六十万金，倪画中朱卧庵图记均伪，佛头著秽，殊可惜也。《岸南》一诗款署略细，似为早年所作。

一月三日。吴氏清气轩观王麓台《富春大岭》卷，作于辛卯长至，与余藏《辋川图》同年所作，笔法仿大痴而微觉草率，与《辋川卷》有霄壤之别也。

二月廿八日。张氏观虚斋藏《明人集册》。有戴静庵山水，唐寅《山静日长图》伪，仇英《人物山水》，汪声《人物山水》，

【1】王蒙《西郊草堂图》，故宫博物院藏。

似仇十洲《青炜山水》，似宋石门、赵左仿大年《湖乡清夏》，又《山水》一页，杨龙友《山水》有董其昌题，恽向《山水》，上题曰"子敬没而琴亡，每叹今日之画，其善者皆空琴也。吾为伯紫画，约口听吾琴之所言"，下署别名曰"灵隐学道人"，未经见。项圣谟山水甚佳。

六莹堂观《明人扇册》数十页，均真。内有王建章《人物山水》一页，甚难得。余尝于吴门得《山水》扇一页，以赠湖帆夫子，此外只见此一页也。建章名本不甚彰，<u>画法与张瑞图二水似出一家，不过作家</u>。因小万柳堂有建章扇册甚多，售之东瀛，遂为彼邦重视而声誉日高，然廉氏所藏建章，笔墨前后不类，非出于一手，恐皆非真迹，独此两页款书笔法皆可互谬，笔与张二水乃出一家，其为真迹可，毋置疑，

图 2-24 北宋 赵令穰 江村秋（暮）晓图 美国大都会艺术博物馆藏

惟笔端俗气未除，终非上品耳。又薛素君山水，雅驯可爱。余尚多佳迹，不能一一记也。

蝶野得《江村秋（暮）晓图》卷（图 2-24），见《大观录》，惟录中赵文敏第二跋及董文敏跋均不存，卷中有旧藏者赵士祯跋，录中亦不载，不知何故。查赵、董二跋，词语均非题此卷者大年摹右丞《江干雪霁图》者，或系吴子敏误录羼入，惟赵氏早于思翁，不应遗漏。画本身无款识、印章，所凭者前人题跋耳。而又与著录参错，未敢贸然真赝，然笔法高古，即非大年，亦宋人手笔也。

钱瘦铁处观南田《花卉册》十帧，艳丽中含古拙，颇耐寻味。后人虽穷工极丽，终隔一尘者，缘未得其拙处耳。

虚斋观元人盛洪《水仙》、曹知白《山水》、陈慎《山水》、

陈汝言《百丈泉图》、柯敬仲《双竹》[1]、方方壶《山水》、王元章为陶九成写《双钩竹》、李息斋《墨竹》、柯敬仲《清閟阁写竹石》、朱泽民、萨天锡《山水》等十余件，真伪参半。盖虚斋购置书画远在二三十载前，时宋元真迹大部深闭禁中，故鉴赏殊难印证，如陈汝言《百丈泉图》似为石田早年临本，真迹仍存故宫也。

思翁所作山水约可分两种，一为绵纸本，一为高丽茧纸本，前者涩而后者光，前者多经意之作，后者多随意小品，以笔墨论，绵纸者较胜，至于用宣德佳纸即其他杂纸者，亦偶有寓目也。

刘海粟处观其所藏后期印象派名画之影本，如梵高光艳，萨尚纳之沉着，谷根之古穆，颇有我国画法趣味，盖西画在十九世纪前重写实，如我国唐宋作品，后重写意，如我国元代画派，惟我国重笔墨，彼则重色彩，各有专诣，他日倘能合而为一，当足为世界画坛放一异彩也。

今人习画，每讲画法，于是有被画法牢笼一世而终身不能跳出此圈套者殊众。袁子才尝评文云："若鹿门所讲起伏

【1】柯九思《清閟阁墨竹图》，故宫博物院藏。

之法，吾尤以为不然，六经、三传，文之祖也，果谁为之法哉？能为文则无法，如有法不能为文，则有法如无法，霍去病不学孙、吴，但能取胜，是即去病之法也；房琯学古车战，乃至大败，是即琯之无法也。文之为道，亦何异焉？"又石涛亦云"古人未立法之先，不知古人法何法；古人既立法之后，便不容今人出古法。千古年来，遂使今人不能一出头地也。师古人之迹，而不师古人之心，宜其不能出古人头地也，冤哉"云云。综观二家所云，可知无论为文作画，不应在"法"字上着眼，须着眼于法之由来，法之所以为法，自有其成法之理在。石涛所云"师古人之心"，夫心者，即立法之本，如我人能识得透，看得清，攫其真义，则放笔画去，自有其法度在焉。试观古来名家，面目各各不同，而细视之，则处处均中绳墨。董巨一面目也，李郭一面目也，刘李又一面目也。意命笔三家，绝无前后相承之意，而其造诣之深，各标胜帜，实得画法之真谛也。故如学画而欲学某家笔、某家章法，则如房琯之"学古车战"，师其迹，不得其心，天下事任何不能为也。反之，倘以此为初学练习者之梯阶，则人之贤愚不同，躐等务高，亦非致学之法。总之，为文、学画初求合法，

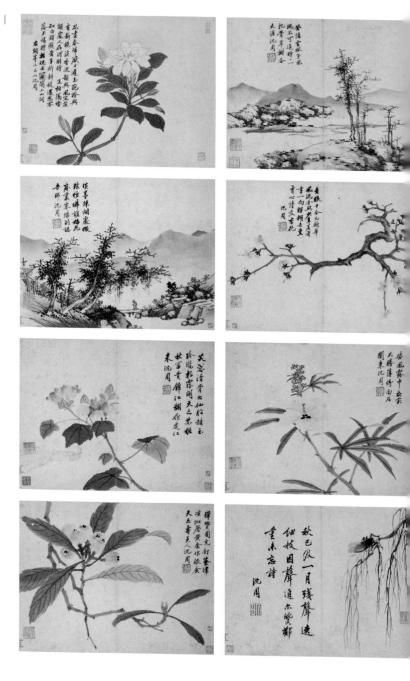

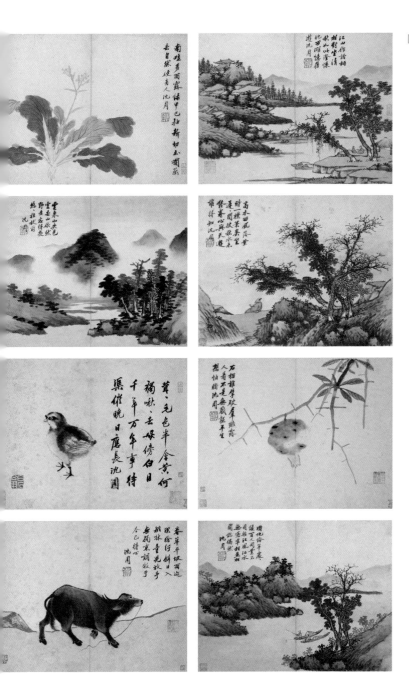

图2-25 明 沈周 卧游图册 故宫博物院藏

继求脱法，再进则能立法矣。

石湖草堂观王廉州大册及石田《卧游册》（图2-25）。沈册曾见日本印《中国名画册》中，老年纷笔，似为晚年作品，用笔略嫌霸悍，以沈氏大手笔尚不能免，观董思翁及娄东诸大家，愈老愈秀，平淡天真，似更高一筹也。廿二日于黄君处得见仇实父《职贡图》卷，为吴中流传名迹，卷长丈许，前有许初篆"诸夷职贡"四字，绢洁如新，款左。卷尾左上角书"仇英实父为怀民制"九字，前后有怀民藏印及梁蕉林相国印记，卷后有文徵明一跋。按《大观录》及《墨缘汇观》著录尚有彭年序赞，今已不存，据云怀民陈姓，为当时富商，尝延仇氏于家作画，不加迫促，故所得皆杰作。尚见为怀民所写一绢轴《光武渡河图》，亦为蕉林旧物，并皆精妙。此卷所绘人物约四百余人，其设色之灿烂、神情之生动，为余所见仇氏人物画之第一本也。仇氏宗法刘松年、李晞古而青绿法尤得三赵之秘，此卷以石绿设山石，石青补细碎处，冈陵起伏，一气呵成。文氏跋云以武克温旧稿为蓝本，而由仇氏增色者。细读其用笔，转折处均是仇氏本色，已由仇氏改制，可断言也。夫有明一代习北宗笔法者，以唐、仇为极，余如

图 2-26 元 吴镇 野竹图 苏宁美术馆藏

图 2-27 元 张逊 双钩竹图 故宫博物院藏

吴小仙、周东村辈不失之犷，即失之俗赖。冲和大雅，本为天地正气，不独画道然也。前所见唐六如画，远不若仇氏细谨，且多草率者，盖子畏才大气盛，不斤斤小节也。

近来北平画派约分两道，一为齐白石粗笔一种，一为溥氏兄弟及祁井西辈工细一种，余意白石虽粗悍，而别有新意，吴仓石外足标一格；溥、祁辈则光板尖薄，如木刻套印，去画道真谛日远。故都本为文化中枢，而竟衰落，斯诚可惜也。

廿五日张氏韫辉斋观吴仲圭纸本《竹石》（图2-26），长题，有"乾隆御览"及"石渠宝笈"两印，五玺缺其三，下作墨石两拳，新篁一竿，寥寥数叶，颇有生气。又观元张溪云《双钩墨竹》卷（图2-27），长约二丈，纸本，硃印累累，后有名人题跋十余家，为收藏佳品。溪云名逊，与李息斋同时，均擅墨竹，自度不能胜息斋，遂专攻双钩（描法），时人颇重之。此卷于白描竹枝内杂写枯枝及墨石，粗枝大叶，落落大方，颇具风趣，足称元人中二等名手也。

尝读《历代书画舫》有云"评定今人，多以款识为据，不知魏晋字迹、唐本画本有款者十无一二，间有出后人蛇足者，就在慧眼自不难辨。有如近年启南、子畏二公，往往手题他人

图 2-28 元 方从义 神岳琼林图
台北故宫博物院藏

画笔为应酬之具，倘非刻意玩索，徒知款识，雅士亦为其所眩矣，似反不如无款真迹，差为可重耶"云云。余前于"论鉴画"一节曾及此说，不意古今有通病也。惟石田、子畏二公之真题伪画余未一见，想亦偶尔恂情出此，亦不能以此为据也。

张青父云："实甫临摹远胜自运。"殊为确论，余所见仇氏摹本无不高出众上，如潘博山氏所藏仇英画册数页，章法迫塞，颇多牵强处，想即自运者也。

余尝评文徵明画在明四家中为最逊，张青父亦云"衡翁画本满世，未见卓然惊人者，第其一段文雅之趣，翩翩自溢楮间，有非戴进、陆治辈所能仿佛"云云。余所见文氏画，当以《关山积雪图》卷（为道复）为其第一杰作。如晚年仿仲圭者，功力虽深，不免霸悍矣。

白石翁为有明巨手，当时声誉已高出侪辈，然传世真迹以老年草率者居多，<u>不免笔力有余，雅韵不足，殊不能使后生如吾辈倾倒，</u>唯一二中年用意之作，如故宫藏《庐山高图》等，则笔精墨妙，气足神完，诚足以使人敛衽不置，知白石翁之成名当以其中年杰作为准绳也。余意白石翁与石谷二人颇有似处，盖两公在五十岁以前之作皆精妙胜人，足以傲视

画坛，入后或因酬应过多，咸刻露伤韵而不复纵横习气也。

张青父时有古董商王越石者，名品每多经其和会，青父言其无品而有识，大凡经营书画古玩，佴不免说骗，古今同例，如今之孙某亦其流亚欤。

方壶画法源出李郭，故宫藏《神岳琼林》（图2-28）一幅当为其杰作，惟设色用笔浊之气未尽，不能抗行大家也。

五月十二日，沪上王氏观米元晖《海岳庵图》（图2-29），山水卷，白麻纸本，后有元晖长题及元、明人跋，为董思翁旧藏，屡见著录，《大观录》载米氏《潇湘奇观》卷即指此也。

图 2-29 南宋 米友仁 潇湘奇观图 故宫博物院藏

画约长七八尺，款书别纸，惜画破损，所存不过十之四五，然米氏规格独可窥见一斑，测谈笔墨之妙已不甚显，洵名品也。然米氏手迹稀如星凤，此足为研究国画之良助，流传有绪之〇，自不应以等闲视之也。

梅景书屋观唐六如《金阊送别图》卷[1]，纸本，约长八尺，无年月，审似四十以后所作，笔法全师南宗，只人物衣折略见唐氏风格。余所见六如画，绢本者多其北宗本色，纸本则多为花鸟竹石游戏之笔，偶有一二山水，则笔墨亦大

【1】唐寅《金阊送别图》，私人藏。

异寻常，故此卷或为真迹也，则必变其笔法，如庞氏藏《春山伴侣》即其例也。此卷虽面目不同，或其变格耳。

尝于张氏韫辉斋晤郭□庭君，郭君工人物、花鸟，为荷庭、杞庭之弟。据云，潘博山氏所藏仇十洲绢本《山水》册，渠曾购得吴秋农摹稿共计廿页，今原迹仅存十页，则此册不知于何时已分为两册，潘氏所得只其半数耳。昔人弟兄拆产，每多将卷、册割裂为二，书画厄运莫此为甚。葱玉藏王叔明《惠麓小隐》画卷已失其后半，据张青父载，亦为一卷被割者，其遭遇视仇册为更甚，良可浩叹。

孙君处见唐六如《款鹤图》卷，有沈周等题跋，乃六如早年笔。笔法松懈，尚未成家（见《中国名画集》印本）。"款鹤"为王百穀之父。

王君处见唐六如绢本堂幅《待渡图》，笔法未见出色，且上端布局不免庸俗，似有不妥，盖真而不精者也。余前此所见六如画不下二三十本，求其尽善尽美者甚不多见，想此公才气雄伟，落墨甚速，未免草率从事耳。题诗并录于后："枯木斜阳古渡头，解包席地待渔舟。隔林遥见青帘影，酿取青钱买酒瓯。"

庞虚斋观云林为元晖都司所写《竹石》轴，赵松雪写《秀石疏林》卷（见《神州大观》印本），恽南田御题《花卉》册，董香光大册及云林小幅，均为海内名迹也。

谭氏观赵松雪《双松平远》卷，画法仿河阳，纸洁如新，洵名迹也。

赵善长得笔于王叔明而较刚，故觚棱转折处无叔明之圆转自如，盖亦天赋所限，不可强也。

徐天池墨中常胶水，画品终觉不高，但特立独行，自成一路，不与世浮沉，亦不可及也。

世传董邦达画有二种，一种似钱维乔，一用细笔轻皴，不类一手所出，故宫所藏董迹两者互见，余意后者或为代作。

元人花鸟以钱舜举、陈仲美、赵松雪、王若水、张子政为名手，宋人皆不及也。石田墨花专从若水揣摩，然已启明人流滑跳跶之习，其后每况愈下，不复振起，惟陈章侯、恽南田二公力挽颓风，各成一体，花卉一道<u>至此方足抗行前哲也</u>稍见振作。

唐子畏得意之笔，不让宋人书卷之味，或且过之，惟宋人重而六如轻，定运会使然邪。

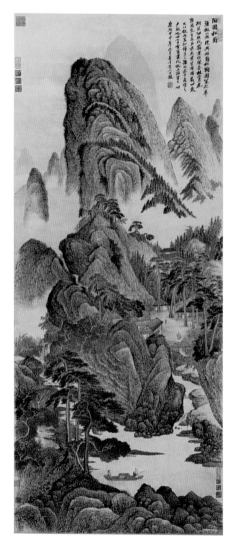

图 2-30 清 吴历 陶圃松菊图
私人藏

偶读故宫印行董其昌《仿宋元山水册》（小中现大），内系缩摹宋元名迹，每页有思翁对题，忆十余年前，余尝见此影本于顾西津丈斋头，以其不类思翁所作，尝质之，丈亦疑而未决，十余年来，涉览稍广，觉内中仿痴翁、云林数页甚似烟客所作，然终未敢肯定，近偶阅麓台《题画稿》，始知确为烟客早年摹本，备作行箧中朝夕参考者，稿中所记甚详，是殆此册无疑，烟客后以此册赠石谷，石谷亦曾模写，石谷本今尚存沪上富商周湘云君处。

北平关君观吴墨井《陶圃松菊图》轴（图 2-30），墨井晚年精品也，题语并录于下："漫拟山樵晚兴好，菊松陶圃写秋华。研朱细点成霜叶，绝胜春林二月花。陶圃先生长君扶照索写叔明几四载，不以促迫，盖知绘事之难，而念予道修之少暇也。廿七日雪窗画成，托上游寄去，康熙甲申年正月，墨井道人并题。"综余所见清初六家名迹，渔山为最少，观此可知其致力道修，故疏于画事耳。

陈君处观石涛《百美图》巨卷，乃为博问亭所临仇实父本，惟笔法俱是本家面目。人物甚奇古，山石树木未见精彩，或尺幅过巨，故未能凝练耶。余所见石涛人物有《白描罗汉》

卷及《揭钵图》卷，均早年仿龙眠法者，<u>仕女则仅见此本耳</u>此卷衣折师吴道子，想从仇氏参酌而来。后有博尔都、李光地、曹寅、王士禛、胡赓善等诸名人跋，石涛自作长题并节录于下：

盖唐人仕女悉为丰肥称艳，故周昉直写其习见，实父能尽其神情，纤悉毕真，不特其造诣之工，彼用心仿古，亦非人所易及也。丁丑春月摹写至秋，始克就绪，幸得其万一也。大涤子石涛阿长又诗并跋。书另纸：汉殿凉轻秋七夕，漏点无声银河白。未央虬钥扃千门，露落芙蓉深宫掖。越罗嫌薄怯宵沉，红粉含羞恨月魄。重重绮槛珠栊开，一一衣裳裁锦匹。翠盖花钿笑语低，九孔笙笛吹云碧。香绒叠成比目鱼，锦绣衣裳凤凰翩。鲜云半敛起微风，苑外人家散芎泽。当时秘事谁摹得，仇英写来摅点缀。流传世上只有一，今为东问向亭得。兹轴向年余所临，亦付收藏比拱璧。余于山水、树石、花卉、神像、虫鱼无不摹写，只于人物不敢缀作也。数年来得越东皋博氏收藏，人物甚富，皆系周昉、赵吴兴、仇实父所写，余得领略其神采风度，则俨然如生也。今将军亦以宫幛索摹，不敢方命，依样写成，邮寄京师，复为当代公卿题咏，余何当得也。越数年复寄来，索余觅良装潢，并索再题，是以赘

此始末也。奉上问亭年先生，靖江后人大涤子阿长拜手跋。

鉴赏书画名家代不乏人，然能独具高见者则百不得一二，不独今人然也。夫今鉴赏家，其所特以鉴衡书画，不外数端。一、以印章为判断，此类大都属于治金石学者，就中以杭人为多；二、以款书题跋者为依据，此类多属于文学家及书家；三、以年代神气及纸、绫、绢质等为依据，此类多属古董商；四、以画法笔墨之优劣为依据，此类多属画家。综上各点，固皆为鉴赏要旨，惟窥其一二以衡全局，则得此失彼，犹不足为真鉴。盖以印章为判断，则昔日名家印章尝有留存后世，作伪者犹可应用；以款识为依据，则宋元真迹尚不重款书，在石角、树隙偶署名印而已；至于题跋之书于另纸而被人拼配凑合，移东补西者，不知凡几，其不足恃焉，甚明；至于纸质神气，则出于同时或门人辈手笔者，更难区别。然则，因如此则均不足恃耶？非也，盖作伪者虽多，有长于此而短于彼，能面面俱到者，则千百中恐不一见，故欲求真鉴，如于各项逐一研究，悉心体察，再加以同道之切磋讨论，则瑕瑜不难立见也。故曰鉴画虽小道，苟不省察入微，处处用心，则犀烛难明，无以照其奸也，苟其人好大自夸，不能虚心抑己，

则终无徹悟之日，诚足为好事夸大者戒也。

　　赵氏观过云楼旧藏倪云林《筠石乔柯》轴[1]，笔精墨妙，神品也。本身有陆平、袁华、赵俞、知白道人诸名人跋，攒款下有"自怡悦"一印，想为云林自印，他画上绝未见过。下角有"棠村审定"一印，蕉林所藏皆精品，观此益信，题语并录于后："萧萧风雨麦秋寒，把笔临摹强自宽。尚赖口君相慰藉，松肪笋脯劝加餐。四月十七日风雨中口口茂异携酒肴相饷于晚节轩中，因为写《筠石乔柯》并题绝句，云林子攒。"又观过云楼旧藏王叔明为原东画小幅[2]，寥寥数株，远山一角而已，想为酬应之作。每见思翁仿叔明简率一种，颇有此风，题诗并录于后："远上青山千万重，丹崖翠壑杳难通。松风送瀑来天际，花气和云入洞中。鱼艇几时来到此，秦人何处定相逢。春光易老花易落，流水年（年）空向东。"

【1】倪瓒《筠石乔柯图》，美国克利夫兰美术馆藏。
【2】王蒙《丹崖翠壑图》，美国大都会艺术博物馆藏。

備考 （三）中國名畫漫評
名筆集勝二之

综上六点，虽为女子之通病，然男子亦无异焉。且如古女子朱淑真、李清照辈，非中国之伟人乎？惟以成就者之多寡较，则女子○乎远矣，其原因不外上列数点也，固其原因在也。

自有画册以来，学者称便，余家藏颇鲜佳迹，为习画计，自幼即从事搜购画册，藉为师资，二十年来，不觉盈筐满箧几万册，近以鉴别稍稍进步，觉向藏画册，真者十不得四五，而四五中之足为师资者，又不及半数，良莠杂沓，学者苦之。甲申冬，余养疴乡居，晴窗多暇，遂试检日本印行《中国名画册》八本，逐图加以评鉴，以资消遣，随读随写，不觉尽其大半。今来海上，偶检旧箧得之，遂尽半月之功以竟之，其模糊不辨，缩印过小，以及余学力所不知者，概从阙略，以俟他日补纂。夫鉴赏一道，非顶门慧眼，不足言之，余不自量，不免贻识者所讥，惟余率直性成，词无矫饰，愚者一得，

图 3-1 元 朱德润 良常草堂图 美国大都会艺术博物馆藏

图 3-2 元 王渊 良常草堂图 美国克利夫兰艺术博物馆藏

图 3-3 元 王蒙 芝兰室图 台北故宫博物院藏

图 3-4 元 黄公望 九峰雪霁图
故宫博物院藏

或为高明所不弃也。

元朱德润《良常草堂图》（图3-1）。朱氏精品，此图外仅见故宫藏《林下鸣琴》绢轴[1]及盛氏藏《浑沦图卷》，而三者中尤以此幅为最胜。

元王渊《良常草堂图》（图3-2）。此与朱泽民卷同为德常所作，点划矩度俱出自米家法，若水不专攻山水而能如此精到，可见大手笔无所不能也。

元黄公望《九峰雪霁图》轴（图3-4）。此为痴翁名迹，布局甚奇。尝见虚斋藏《富春大岭图》轴[2]，同一笔致。画为班彦功作，时年已八十一矣。惟款书用笔甚弱，不类真迹。昔尝于武进盛氏所藏一幅，款书较佳，画法则甚相似，上有"怡亲王宝"大印及安仪周等藏印，《墨缘》所录者是也。两者以款书论，后者较佳，以画法论，则相去甚微，则此为能手摹本无疑矣。

按大痴《富春山居》卷作于至正七年，去此不过□载，而两者款书微有异同，殊不可解。或曰，此图见《墨缘》著录，

【1】朱德润《林下鸣琴图》，台北故宫博物院藏。
【2】黄公望《富春大岭图》，南京博物院藏。

图 3-5 元 王蒙 云林小隐图 私人藏

应有仪周图记，然所见《墨缘》著录而无安氏印者甚夥，盖
《录》成后补入者，多为其子元忠所辑，当时未加印记者也。
○角有梁焦林相国藏印，可○流传有绪也。

元黄公望《芝兰室图》（图3-3）。痴翁晚年仅存名作，
刚健婀娜，有运斤成风之妙，后之得其神髓者，其惟麓台乎。

元王蒙《云林小隐图》卷（图3-5）。笔墨布置均见新奇，
山樵画中神品也。

元倪瓒《六君子图》。轴云林多师荆浩折带，此独取法
董巨，圆浑古茂，精品也。大痴赞字与习见者略异。

元倪瓒《山水图》。安仪周所藏《历代画册》之一，原名《春

山图》，笔法高古，别成一格，以此知云林面目固不能以一邱一壑尽之也。

元陆广《丹谷春赏图》。安仪周藏《历代画册》之一，天游为大痴弟子中之皎皎者，大痴风格从此探讨，可窥一班。

元陆广《丹台春晓图》（图3-6）。与前图全一妙谛。

元方从义《仿米山水》。精品，安仪周《历代画册》之一。

元卫九鼎水墨《山水》。安仪周藏《历代画册》之一，原名《溪山兰若图》。卫氏山水除故宫尚有卫氏《洛氏图》（图3-7）外，绝少流传，此图纯师董巨，虽不足方驾倪黄，要亦为名家手笔。

明王绂《古木疏篁图》轴。置在后面。《大观录》只云无款，印二方，而未举印中姓氏，此有孟端印二方，想即此二印。吴氏既认为无名而复列于王孟端诸画之后，似亦有认为孟端所作之意。以笔法论，固类孟端也。（《大观录》所载无名三株古木图轴，即此幅也。）

明商喜《瀛洲仙馆图》。商喜为明初画院名手，画传世甚少，乃院体中之能品。工力与戴静菴、吴小仙辈相若。

明吴伟《人物》册。笔法老到，似为晚年所作，树石微

丹臺春曉圖

天游為

伯顒畫

十年客邸絕塵紛江上題來思不羣

玉氣浮空春不雨丹光出井曉成雲

風前龍杖時堪倚月下鸞笙久

不聞幸對仙翁遠孫子坐中觀畫

文論文

图 3-6 元 陆广 丹台春晓图
美国大都会艺术博物馆藏

图 3-7 元 卫九鼎 洛神图
台北故宫博物院藏

嫌锋利而无蕴蓄，惟人物衣折劲如屈铁，不弱于戴文进、周东村辈。

明沈周《卧游册》。晚年适兴之作也，石田伪品充斥于市，尤以仿晚年笔墨为多，此册虽非经意杰构，而挥洒自如，颇具天趣，是为真迹无疑。册中第四页同有"启南"两印，字文微有异处，以意推之，决非后人添盖，故石田所用之章相同者必多。今人鉴石田多有求之于印章者，文相同而稍异，均目为伪迹，诚刻舟之见也。原迹今藏陈氏。

明沈周《随兴册》[1]。老年游戏之笔，三、六两叶未免纵横习气，不可学也。

明沈周《小桃双燕图》轴。似老年手笔。惜缩影过小，无从细。

明沈周《吴江图》卷。想为老年舟中随笔，故甚草率。

明文徵明《山水》轴。年八十八岁时作，梅道人笔也。徵明早年师松雪、山樵，晚年刻意仲圭，惟仲圭腕下冲和之气，则终隔一尘也。粗枝大叶，墨渖淋漓。

明文徵明《山水》轴。

【1】沈周《随兴册》（十二开），私人藏。

明文徵明《山水》册页。两幅均册页，前者误印为轴，画角有"鼎""元"联珠印可证。用笔刚柔并济，为文氏合作。世尚粗文细沈，窃意文氏晚年师梅道人粗笔，气势有余，终欠含蓄，究不若细笔之兼到也。

明文徵明《米法山水图》轴。款书"文壁"，尚是早年笔，唐、朱、吴三题均佳，名品也。

明文徵明《湘君湘夫人图》轴（图 3-8）。昔尝见原本于海上周湘云处，衣折细劲如游丝，设色亦雅驯可爱。

明文徵明《赠王君禄山水图》。此为仿仲圭一派之谨细者，较之晚年粗笔有过无不及也。

明文嘉《山水》册页。文嘉画能得乃父心传，此其合作也。

明文伯仁《重崖悬瀑图》轴[1]。虽款书笔法模糊不辨，然布局用墨均甚精到，想为真迹。

明周臣《山庄逸豫图》轴。东村经意之作，用笔劲利，深见功力，六如师东村，神形俱得，而雅韵过之，此东村所以不能与六如争胜也。

明仇英《青绿山水》册页。似为晚年作，原本山〇〇大

【1】文伯仁《重崖悬瀑图》，私人藏。

图 3-8 明 文徵明 湘君湘夫人图
故宫博物院藏

青绿，影本不设色，未能见其长处。

明陆师道《山水》册页。陆氏为徵明弟子，画迹流传甚少，用笔步趋乃师，未能摆脱牢笼，为憾事耳。

明谢时臣《山水》册页。

明谢时臣《春壑云泉图》轴。谢氏功力甚深，惟笔端重浊，布局亦时有堆砌之病，厚重有余，秀雅不足，盖为天分所限也。

明陆治《荷花图》轴。佳品。

明陆治《碎锦图》轴。包山、白阳同一家数，而秀雅处包山较胜。

？〔按：此处问号同原稿，予以保留，下同〕明徐渭册页六页挥洒自如，颇具天趣，惟笔锋转折处圭角过露，不免纵横习气。

明项元汴《桂花香圆图》轴。画意颇似王若水，合作也[1]。

明项元汴《竹石图》轴。笔下颇有古意，藏家之画，当以此公为第一人。

明关思《玉潭凝碧图》轴。余所见关氏画皆无特之处，

【1】项元汴《桂子香圆图》，故宫博物院藏。

此图亦不免明人流习。

明尤求《山水》轴。尤求师事文、仇两家，此图纯学停云，虽苍莽稍逊，要亦还称精品。

明詹景凤《仿米山水》轴。平庸无奇。

明陈焕《幽涧纳凉图》轴[1]。虽出文氏派流，然不能自出头地，终落下乘也。

明李士达《松竹人物图》轴[2]。李氏笔端俗气甚深，布局亦屡有不妥，明代末流也。

明丁云鹏《云白山青图》卷。此为丁氏经意之作，惟黏滞不化，殆为天才所限也。

明丁云鹏《芒兰图》卷。布局用笔均平庸，惟思翁题语颇难得。

明丁云鹏《树下人物图》轴。早年经意之作，不失文氏风格，较晚年重浊一种，有天壤之别。

明董其昌《仿赵子昂溪山仙馆》。天启癸亥，思翁年六十八矣，思翁尝自谓得意作必以楷书署款，以此观之，信然。

【1】陈焕《幽涧纳凉图》，天津博物馆藏。
【2】李士达《松竹人物图》，上海博物馆藏。

明董其昌《书画合璧》册。昔尝见于庞氏虚斋，有思翁自书对题。下角有西庐印记，或画为烟客者，中仿山樵、云林两页尤为精绝。

董其昌《书画合璧》册。尝见原迹于吴氏清气轩。大部为仿董巨一派者，廉州师思翁，即从此致力。世传"黑董"，谓此之类与。

明董其昌《仿古山水》册，八页。随笔游戏之作。

明顾懿德《山水》册。懿德为正谊从子，名不甚彰，画尚雅驯可观。

明李麟《文殊维摩图》轴。李氏为南羽弟子，尚不失丁氏风格。

明邵弥《泉壑寄思图》轴。此幅师山樵，笔墨隽雅不俗，盖文人余绪也。

明杨文骢《山水》轴。龙友画作于绢素者多湿笔，纸本者多干笔，两者中以干笔为上。尝见张氏韫辉斋藏《仙人村坞图》轴（图 3-9）、张氏大风堂藏《水村图》卷，皆胜于此。

明蓝瑛《白岳乔松图》轴。章法深稳，用笔老到，原迹想为青绿设色，影本不能见其长处。

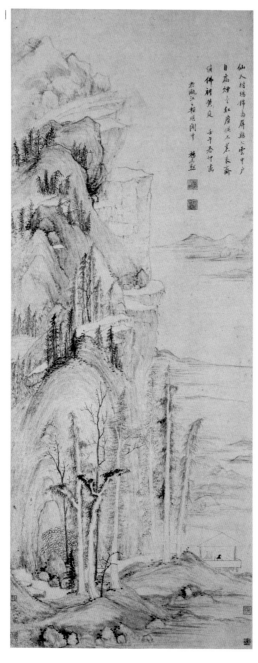

仙人村坞绿为屏、路入云中户
日高烟长红崖似不袁长斋
倚佛稽黄冠 壬午春仲画
杨文骢江々程娲闲中

图 3-9 明 杨文骢 仙人村坞图
故宫博物院藏

明蓝瑛《仿古山水》册。天启二年蓝瑛年□□，全册六页，杂仿各家，用笔老到，章法深稳，明末浙人中能手也。惟功力有余，秀雅不足，终为蓝氏之病，陈老莲画出蓝氏而笔墨远胜之，此天赋所别，不可强也。

明蓝瑛、徐阶平《浴砚图》[1]。能品。

明陈洪绶《寿者仙人图》。戊寅。

明陈洪绶《人物图》轴。衣折劲健，老莲合作也。

明陈洪绶画册。共八页，杂仿宋元诸家笔意，经意作也，惟布局略有未尽善处，或为早年所写与。

明陈洪绶画册。共十二页，本身无名款，恽东园对题五页。本余旧藏，后经友人易去。全体精到，较前册为胜，其中第六页用笔古茂，似缂丝，尤精。

明袁玄《仿郭河阳》册页。冷名小家。

又《仿赵大年》册页。用笔甜熟。

无名小家也。

明董孝初《山水》册页。平庸。

【1】蓝瑛、徐泰《浴砚图》，天津博物馆藏。

明张复《三才理趣图》卷[1]真而不精。

明黄石符《仙媛幽憩图》。石符画，前此未见，笔墨尚稳妥可观。

明沈贞《竹炉山房图》轴（图3-10）。

明卞文瑜《山居春宴图》轴。画史载卞氏师思翁，然用笔绝类赵文度，格局平正，功力颇深，惜笔端甜熟，不脱窠臼，终非上品。

？释鹤峰《梧桐竹石图》轴？。无可取处。

明刘原起《山水》轴。刘氏师文徵仲，颇得形似，此幅师文氏晚年仿仲圭一种，惜寄人篱落，终不能自立门户耳。

明王綦《松林清话图》[2]。画法文氏，用笔生拙，尚不失师门矩度。

明宗开先《山水》册页。宗开先，不知何人。按：宗灏扬州人，字开先，是否待考。

明黄文立《山中课子图》轴。此人画史不载，画亦平庸。

明叶有年《山水》册页。平庸。

【1】张复《三才理趣图》，美国波士顿美术馆藏。
【2】王綦《松林清话图》，私人藏。

图 3-10 明 沈贞 竹炉山房图
辽宁省博物馆藏

图 3-11 明 曾鲸 王时敏像 天津博物馆藏

明殳执《山水》册页。平庸。

明方矜式《春山读易图》册页。平庸。

明曾鲸《王时敏像》（图 3-11）。写像能手也。

明马守真《芝兰共寿图》轴。湘兰伪笔甚多，此幅用笔劲秀，款书亦雅驯。

清葛徵奇《秋景山水》小轴。用笔尖利，小家手笔。

清项圣谟《山水册页》册。共八页，为项氏精品。

清项圣谟《山水册》册。共八页，圣谟经意之作。尝见原迹于张氏韫辉斋，设色鲜丽，经意作也。崇祯间文沈流派渐成恶习，独思翁、孔彰两氏崛起画坛，思翁追溯元人，孔彰专攻唐宋，分道扬镳，各擅胜场，画风为之一变。项氏私淑卢鸿《草堂图》，有独得之秘。

清龚贤《山水》轴。中品。

又《山水》轴。经意之作。

又《山水》册，十六页，龚半千为金陵派前辈，又布局用墨颇有新意，惜滞而不秀，晚年积习尤深，故终不能跻大家也。

清毛奇龄《美人图》轴。

清吴伟业《云山泉树图》轴。梅村画绝似西庐，虽无烟

翁精到，然秀雅之气，非李流芳、卞文瑜辈所能梦见。

清八大山人《菊石小禽图》轴。八大花鸟用笔圆浑如篆籀，盖从书法透入画理，所谓胜人处正不在多，设青藤、白阳见之，当为之拜倒。

清王时敏《仿倪云林雅宜山图》轴。尝见原迹于孙氏石湖草堂，为烟客晚年精品，冲和淡雅，与云林有异曲同工之妙。"勤中"乃家忘庵公字，作家相遇，自与寻常不同。

清王时敏《松壑高士图》轴[1]。原迹尝见于庞氏虚斋，画纸生涩，为之减色不少。不得佳纸，亦画家厄运也。

清王鉴《仿江贯道观泉图》轴。壬子年。廉州六十前多用退笔，六十至七十多尖笔，七十后则复用退笔。原迹尝见于孙氏石湖草堂。

？清王鉴《仿范华原山水》轴。庚戌年。布局深稳，经意作也。

清王鉴《仿范华原峰岚叠秀图》轴。庚子年。原迹尝见于徐氏陶庵，淡设色，古穆浑厚，合作也。

又《仿古山水》册，十帧。本身无款，对页有自题，尝

【1】王时敏《松壑高士图》，故宫博物院藏。

图 3-12 清 吴历 竹石图
上海博物馆藏

见原迹于徐氏心远堂。

又《仿古山水》册，十帧。用尖毫写，似为晚年所作，布局寓奇于正，足资观摹。

清又《仿古》册页。全册共〇页，均有烟客对题，尝见于杨氏……

清吴历《竹石图》轴（图 3-12）。笔法劲爽，石尤苍古，想为晚年手笔。

又《卧雪图》轴。布局新奇，乃渔山中年精品。

图 3-13 清 王翚 临范宽雪山图 台北故宫博物院藏

又《青溪草堂图》轴。甲寅年。笔法师山樵，曲径奇峰，匠心独运，深得山樵秘奥。所见中年渔山画，当以此为第一，尝见真迹于王氏一贯轩。

又吴历《山水》册，十帧。渔山晚年杰作，尝见原迹于故宫博物院。

清恽格《摹王叔明山水》轴。南田大幅，位置类多松懈，如此精到之作，甚尠。款书流丽，似为四十左右手笔，原迹今藏庞氏虚斋。

清恽格《摹黄鹤山樵松壑鸣泉图》轴。似晚年手笔。

又《仿马远清江钓艇图》轴。此幅虽仿马远，仍是南田本色。壬戌年。

？又《嵩岳蒸云图》轴。

又《菊花图》精品。

又《花卉》册，八页，南田花卉册晚年手笔为多，此册尤为其精品。

又恽格《花卉》、王翚《山水》合璧册。丙寅南田年。○○石谷年。精品也。

清王翚《临范中立雪山图》（图3-13）。此为石谷对临本，

一点一画无不合处，华原真迹今尚存故宫博物院。

又《仿黄鹤山樵秋山读书图》轴（图3-14）。壬申年。精品。

又《临王叔明山水》轴。庚辰石谷年。精品。

又《仿王叔明松窗论古图》轴。壬申年。精品。尝见原迹于孙氏石湖草堂，墨笔。

？又《仿李晞古寻梅图》轴[1]。辛巳。此图布局与习见者不同，想有所本。

又《赠高阳先生小景图》轴[2]。戊寅年。

又《仿沈石田古松图》轴。戊子年，七十七。中品。

又《仿惠崇水村图》轴[3]。甲午年。中上品

？又《仿巨然秋山读书图》轴。丙申。

又《临关仝山水》轴。壬申。上品。

又《仿董巨写唐人诗意图》轴。癸酉。上品。

又《嵩山草堂图》轴。戊辰年。上品。

又《匡庐读书图》轴（图3-15）。壬午年。上品。

又《临安山色图》轴。中品。

【1】王翚《寻梅图》，私人藏。
【2】王翚《赠高阳小景图》，私人藏。
【3】王翚《仿惠崇春江图》，私人藏。

图 3-14 清 王翚 仿王蒙秋山读书图
台北故宫博物院藏

图 3-15 清 王翚 匡庐读书图
台北故宫博物院藏

又《仿米襄阳山水》轴[1]。丙申年,八十五。中品。

又《渔村晚渡图》轴。壬午年。中品。

又《仿董北苑夏景山口待渡图》轴。康熙庚寅年。尝于庞虚斋处见思翁旧藏董北苑《夏山图》卷,此图绝类。

清王翚《仿唐解元竹溪高逸图》轴。戊寅年。中上品。

又《山水》册。八页,丁巳年。原册大小不一,均墨笔,有廉州、南田对题,中上品也。

又《山水》册,十二页。似晚年手笔。

又《山水》册,十二页。小中见大,中年杰作,壬子年正。余尝评石谷画四十至五十为全盛时代,点拂皆具妙谛,五十后渐见刻露,生味索然矣。

清王翚《摹古山水》册,八页。康熙壬辰年。中上品。

又《写辋川诗句》册,十二页。丙戌年。上品。

又师弟合作《岁寒图》轴。中上品。

清王原祁《仿倪云林设色平远图》轴。中品。

又《仿高房山云山图》轴[2]。中上品。

【1】王翚《仿米襄阳山水图》,私人藏。
【2】王原祁《仿高房山云山图》,上海博物馆藏。

又《仿梅道人山水》轴[1]。中上品。

又《仿黄大痴春崦翠崦图》轴[2]。尝见原本于吴氏清气轩，今藏吴中诸氏，设淡青绿，甚绚烂，上品也。甲申年。

清王原祁《吼山胜概图》轴。甲戌年。原本设小青绿，中年精品。今藏孙邦瑞处。

又《画扇》十页。丙戌丁亥年，均佳，昔尝见原迹于程瑶笙君处。

清王武《花卉》册。辛丑年。精品。

清《金陵八家》册。谢荪画甚少见，半千虽号称金陵初祖，然其他各家均与龚异，如邹喆、高岑、王槩、吴宏则为一家，○惜用笔甜熟，终非大家笔墨也。

清梅清《秋潭垂钓图》轴。真而不精。

清释弘仁《节寿图》轴[3]。庚子年。渐江师云林，虽不能窥全豹，而高洁秀雅之处非查士标辈所能及，此其合作也。

? 清释道济《山水》轴。

又《山水》轴（横册）。上品。〔眉批注：图原藏粤东

【1】王原祁《仿梅道人山水图》，故宫博物院藏。
【2】王原祁《春崦翠霭图》，私人藏。
【3】弘仁《节寿图》，故宫博物院藏。

胡冠五处，今流入海上，纸洁如新，墨彩飞翔，较影本胜十倍也。〕

又《梅道图》轴。庚辰年。上品。

？又《送别图》轴。

又《石梁观瀑图》轴。用笔细劲，与梅瞿山有相似处。尝见石涛画白描《罗汉》长卷，有瞿山题语，与此同一笔法。瞿山年事约长石涛五六岁，石涛或从梅氏得法也。

清释道济《山水》册，八页。甲戌年。行笔布局均精到。内一、三、四、五、六、七数页更佳。尝见真迹，藏陈渭泉处，设色古艳，精品无疑。

？又《花卉》册，四页。中品（对章）。

清王槩《泰岱乔松图》轴[1]。布局甚佳，惜用笔刻画终落匠气，非上品也。

清罗枚〔按：同原稿〕《山水》轴。牧虽号称江西派初祖，而并无胜人处，后亦未闻有继起名手，何耶？开派立宗非聪明睿智、超突常人者，不足任之，牧之称祖，其或"蜀中无大将"之谓乎。

【1】王槩《泰岱乔松图》，故宫博物院藏。

清杨晋《蔬果》册页。功力甚深，天趣稍逊。

？清杨晋、王翚合作《麓村高逸图》轴[1]。"麓村"或是安仪周，待考。

清黄鼎《仿大痴山水》轴。尊古师麓台而自具面目，虽不能如乃师之游行自在，然较之东庄、静岩、敬铭辈亦步亦趋者，自胜一筹。

清黄鼎《山水》册。尊古拟麓台笔法参用石谷，其工能处正是不到处，此册杂仿各家，乃其合作。

清髡残《山水》轴。或是临香光之作，故与习见者不同。

清髡残《山水》轴。晚年经意之作（丁酉作），石溪好作巨幛，用笔设色以叔明为归，布局亦离奇曲折，极尽能事，惟笔端火气未除，终为憾事。

又《山水》轴。庚子作，精品。

清查士标《古木竹石书画合璧》册页。真而不精。

【1】王翚、杨晋《麓村高逸图》，美国克利夫兰艺术博物馆藏。

补第一本

唐画《洛神图》卷。其一结构绵密，用笔奇古，神迹无疑。

唐王维《伏生授经图》卷（图 3-16）。此为历代收藏有序之名迹，用笔甚古，至于是否真迹，则年久代湮，无从印证矣。

? 唐张萱《会文美人图》。

唐张萱《唐后行从图》。古厚浑朴，名迹无疑，今藏张氏韫辉斋。

唐梁令瓒《五星廿八宿神形图》卷。载《墨缘汇观续录》，令瓒画未见别本，无从印质，作者为谁尚无定论，然笔法高古，当为名人手迹无疑。

宋李成《读碑窠石图》（图 3-17）。此为著名剧迹，布局用笔各尽其妙，惜影本模糊，不能窥全豹为憾耳。

宋董源《平峦遥村图》轴。笔法奇古，与《夏山图》《龙宿郊民》诸图微有出入，尝见故宫藏赵幹《江行初雪卷》，

图 3-16 唐 王维（传） 伏生授经图
日本大阪市立美术馆藏（上图）

图 3-17 北宋 李成、王晓 读碑窠石图
日本大阪市立美术馆藏（下图）

图 3-18 五代 巨然 秋山问
道图 台北故宫博物馆藏

画法与此正同。赵幹为源弟子，固出北苑法也。

宋释巨然《秋山问道图》轴（图3-18）。巨然真迹，无上至宝也。

宋燕文贵《秋山萧寺图》卷（图3-19）。燕画流传绝鲜，此卷笔法古厚，想为真迹无疑。惟刻意仿摹李郭而雅韵稍逊，乃宋画中之能品。

宋燕文贵《山水》卷。

宋李公麟《卢鸿草堂十志图》卷[1]。古极。

宋徽宗《临古》卷。此为徽宗临古之作，所仿各家各具面目，晋唐以来画法典型于此可见一斑，如中有荆浩一页，

【1】李公麟《卢鸿草堂十志图》，台北故宫博物院藏。

图 3-19 北宋 燕文贵 秋山萧寺
图 美国大都会艺术博物馆藏

全用折带法，可证倪云林固从荆浩来也。惟款书微弱，不类瘦金，为可疑耳。

宋梁楷《右军书扇图》卷[1]。宋代之写意画也。

宋赵孟坚《水仙图》卷。用笔如屈铁，名迹也。

宋释温日观《蒲桃图》卷。日观以画葡萄称，此图寥寥数笔，未见长处，恐画以人重也。

宋李宗成《雪窗读书图》[2]。用笔劲健浑古，大似李晞古。

【1】（传）梁楷《右军书扇图》，故宫博物院藏。
【2】佚名《雪窗读书图》，中国国家博物馆藏。

补第捌册

蒋廷锡《花卉册》。其一南沙师南田而能得其拙处，此册甚简率，非经意作也。世传工笔绢本者，类多伪作。

清华嵒《讲秋图》轴。秋岳得恽东园神味，此其合作。

清华嵒《没骨青绿山水》轴。精品。

清华嵒《关山勒马图》轴。上品。

? 又《云壑奇峰图》轴。

清华嵒《补景人物》册页，六页。布局稳妥，用笔新颖，四王以后足当一席。

清高凤翰《书画合璧》卷。平庸。

清董邦达《山水》册页。平稳。

清董诰《延薰逸赏》册。平庸。

清方士庶《仿梅道人山水》轴。用意之作。

清方士庶《山水》轴。小狮与篁村同出尊古，而小狮变化胜于篁村，故应高一筹也。

清方士庶《松柏同春图》轴（？）。

清钱维城《法螺曲径图》轴[1]。经意之作。

清钱维城《行庐清供》册。余所见钱氏画，此册列首选。

清奚冈《春林归翼图》轴。尚佳。

清奚冈《朝岚宿鸟图》轴。布局微有不妥。

清奚冈《山水》册，二页。铁生画私淑王烟客，学力殊深，惟用笔过健，稍欠蕴藉，盖得西庐之貌，未能得其神也。

清张洽《山水》轴。步趋乃叔，不能自出机杼，且用笔尖薄，更下篁村一格矣。

清沈宗骞《山居读书图》轴。平庸刻画，娄东末流也。

清张赐宁《山水》轴。平庸。

清陈塽《仿黄鹤山樵山静日长图》轴。小家笔墨。

清汪昉《山水》轴。庸手。

清戴熙《山水》轴。

清戴熙《峭壁丛篁图》轴。醇士师石谷而自成一家体，虽格局不高，而不为石谷所囿，乃其长处。

清戴熙《山水》册，八页？。

【1】钱维城《法螺曲径图》，台北故宫博物院藏。

清方亨咸《松石图》轴。方氏笔墨雅驯浑古，惟布局经营非其擅长，盖士夫画本不斤斤于此也。

清张穆《画马图》。张氏以马名世，而此图不免庸俗，殊不可解。

清吴履《小松先生看碑图》轴。

清黎简《山水》轴。

清严钰《山水》册页。尚佳。

清朱鹤年《野花诗意图》轴。笔尚秀雅。

清方大猷《山水》轴。画出蓝田叔风格。

清顾昉《仿王叔明秋山萧寺图》轴。昉为石谷弟子，神似乃师，惜未能自立面目耳。

清项德新《仿王孟端古木竹石图》轴。颇得孟端风神。

清查继佐《山水》卷。查氏下笔隽雅，书卷之味溢于楮墨间。此图师子久，尤其合作，昔尝见于刘定之处。

清黄易《册页》一。用笔圆劲，有元人风度。

又二

清边寿民《画册》二页。边氏以芦雁名世，偶作花卉，亦自可观。

图 3-20 书影

清朱伦瀚《指画山水》轴。左道旁门，不足为法。

清叶道本《山庄美人图》轴。院体小家。

《名笔集胜》漫评

第一册

唐郑虔《长川瀑布》。伪品，山石、小树均类文徵明家数，或为明人手笔。

宋李迪《雪树寒禽》[1]。笔墨尚佳，恐非真迹。

元盛洪《群仙图》。盛洪为子昭之父，此外未见第二本，画仿赵子固，用笔纤弱，得其形似，尚是小家笔墨也。

元王蒙《秋山萧寺》。似为叔明别格，待考。

元马琬《春云晓霭》。伪品。

明沈周《秋林高士》。似为石田老年作，笔意古厚，较胜寻常也。

明唐寅《春山伴侣》。六如向宗李晞古一派，一洗院习，可称院体画中圣手，此图另具一格，为唐氏自创面目，刚柔兼施，有运斤成风之妙。余所见六如纸本画，此当为第一，

【1】李迪《雪树寒禽图》，台北故宫博物院藏。

至于布局之新奇，墨光之艳发，尤其余事。

明文徵明《赠紫峰论画山水》。用笔挑挞，不类真迹，惟布置、款书甚佳，或出文门弟子手笔。

明仇英《松阴高士》。用笔劲利而欠蕴蓄也，恐非真迹。

明倪元璐《云山图》。真迹逸品，倪氏本非作家，画以人重也。

清王时敏《松壑高士图》。西庐晚年手笔也，画纸生涩，未能尽其长处。

清王鉴《长松仙馆图》（图3-21）。墨彩布局均称上乘，惟用笔琐碎，似出门人朱令和辈代笔，或系影本缩印过小，未能尽窥全豹。〔眉批注：昨于虚斋得见真迹，墨沈淋漓，确是的笔。影本不足为凭也，盖朱令湖尤近此种画法。〕

清王翚《九华秀色》[1]。石谷时年已七十二，晚年杰作也。

清王原祁《仿云林山水》。此幅虽自题仿云林，实仍是麓台本色，盖大家成功后固不屑随人浮沉也。

清吴历《夏山雨霁》[2]。此为渔山晚年精品，劲如屈铁，

【1】王翚《九华秀色图》，故宫博物院藏。
【2】吴历《夏山雨霁图》，故宫博物院藏。

图 3-21 清 王鉴 长松仙馆图 故宫博物院藏　　图 3-22 元 高克恭 林峦烟雨图 台北故宫博物院藏

而雅驯内含，令观者气敛。石谷同年、同师、同里，而造诣远不如，盖所差者在品性高下及笔端书卷味耳。

清恽寿平《仿丹邱树石》。此幅虽云合作，而笔法中似以石谷为多，岂友好熏染之深邃，致无从识别耶？

第二册

宋马远《林亭高隐》。伪品，位置、用笔似出马远旧本。

元高克恭《林峦烟雨》（图3-22）。余所见高氏画，当以故宫藏《云横秀岭》[1]为最可信，此画犹不脱明人格局也。

元柯九思《双竹图》。神品。柯氏为元代画竹名手，于松雪、息斋外别树一帜，睹此益信。

元谢孔昭《秋林渔隐》。谢氏画未见他本，此图笔法似石田，而未见胜人处，岂画以人重欤？

明戴进《仿燕文贵山水》[2]。文进画师马夏，而作于绢素者为多，此独纸本，且不作平日本色，乃戴氏别格。

明唐寅《菖蒲寿石》。伪而劣。

明陈道复《山茶水仙》[3]。真迹。

【1】高克恭《云横秀岭图》，台北故宫博物院藏。
【2】戴进《仿燕文贵山水》，上海博物馆藏。
【3】陈淳《山茶水仙图》，上海博物馆藏。

明董其昌《山水》。真迹，精品。

明程嘉燧《疏林远岫》[1]。孟阳画秀雅之气浮于楮墨，乃文人游戏笔墨也，此其合作。

明恽向《春雨迷离》。道生画出董巨，虽不足跻美大家，要亦自具风度。

清释道济《云到江南》。真迹，精品。石涛画下笔古茂，立意新奇，为释家山水画中第一。图首题语累数百言，画理阐发详尽，非三折肱于画道者不能道也。

清释髡残《坐对双溪》。石溪师山樵而雅韵稍逊，此图笔墨苍厚，乃其晚年合作。

清禹之鼎《芭蕉仕女》[2]。余所见慎斋画多有匠气，此独拟青藤，一洗积习，为难得耳。

清黄鼎《渔父图》[3]。笔法师仲圭，经意作也。

清罗聘《蜀道图》（图 3-23）。两峰以人物为多，此图重山复嶂，结构绵密，乃其精品。

清戴熙《秋山旅馆》。真迹，精品。

【1】程嘉燧《疏林远岫图》，私人藏。
【2】禹之鼎《芭蕉仕女图》，故宫博物院藏。
【3】黄鼎《渔父图》，上海博物馆藏。

图 3-23 清 罗聘 剑阁图 故宫博物院藏

图 3-24 南宋 夏圭 灞桥风雪图 南京博物院藏

第三册

宋夏圭《灞桥风雪》（图3-24）。夏圭画以故宫藏《溪山清远图》卷[1]为第一，此图用笔尚多圭角，似非名人手笔。

元黄公望《山村暮霭》。似为明人摹作。

元吴镇《雨歇空山》。昔尝于故宫见石谷早年伪作，元人画颇夥，此图用笔绝似石谷四十岁前师事廉州时笔墨，其或出石谷手笔欤？惟笔墨精到，下真迹一等观可耳。

元王蒙《竹趣图》。似亦出石谷手笔，已入中年格局，或石谷四十以后所伪作也。

元倪瓒《竹石霜柯》。真迹，神品。惜纸过破损，有损画局为憾耳。

明杨基《淞南小隐图》。待考。

明夏昶《竹石》。劣手俗笔，显非仲昭也。

明沈周《九月桃花》[2]。真迹，沈、张两题甚难得。

明周臣《长夏山村》。伪品。

明姚绶《秋江渔隐》（图3-25）。云东瓣香[3]仲圭，得

【1】夏圭《溪山清远图》，故宫博物院藏。
【2】沈周《九月桃花图》，上海博物馆藏。
【3】原稿中为"辨香"，当误。

图 3-25 明 姚绶 秋江渔隐图 故宫博物院藏

图 3-26 北宋 郭熙 秋山行旅图 私人藏

其神味，此独取法松雪，拙雅古厚，兼而有之，杰作也。

清王翚《修竹远山》。真迹，精品。

清王原祁《赠石谷山水》。真迹，神品。盖为赏音而作，应出众上也。原迹作于罗纹纸，设淡青绿，甚谨细。

清笪重光《仿元人笔意》。此图仿石谷，故神似石谷，虽游戏小品，颇得雅趣。

清华嵒《模糊山翠》。新罗师古每出新意，余尝谓南田后一人而已，此其合作。

清汤贻汾《秋林策杖》。真迹。

清戴熙《秋山晴爽》。真迹。

第四册

宋郭熙《秋山行旅图》（图3-26）。所见河阳画，以故宫藏《早春图》为最，此幅虽不能遽定为真迹，而行笔布局全是河阳规格，惟松干杂树较《早春图》为劲挺耳。至于用笔雅驯，渲晕妥帖，非庸手可到，下真迹一等观可也。

元陈植《云山图》。慎独画未见他本，此幅笔墨甚类张君度，似非元人手笔。

元王蒙《夏日山居图》。余所见山樵真迹约二十余本，以《青弁隐居图》《葛仙移居图》《林泉清集》《林麓幽居》《素盦图》《春山读书图》及此图为其巨著。此图应列第三也。清初六大家所师山樵以《林泉清集》《夏日山居图》为归。《林麓山居》为余家藏，用利毫细皴，别具风致，乃渔山所本也。

明戴进《蜀葵蛱蝶》（图3-27）。戴氏花卉甚难得，此幅师宋人而一洗院习，杰作也。

明沈周《蕉石读书》。用笔浮滑，恐非真迹。

明唐寅《秋风纨扇》（图3-28）。六如经意作也。

明董其昌《上林还写所见》。此为思翁仿董巨之作，精品也。

明李流芳长蘅用笔爽朗而乏蕴藏，所作亦以简易者为多，岂画以人重耶？

清王时敏《墨笔山水》。西庐至精之作，较第一册《松壑高士图》远胜。

清王鉴《仿倪高士山水》。影本，模糊不辨。

清王翚《仿范华原笔意》。真迹，精品。

清王原祁《仿大痴山水》。真迹，精品。

图 3-27 明 戴进 蜀葵蛱蝶图 故宫博物院藏

图 3-28 明 唐寅 秋风纨扇图 上海博物馆藏

图 3-29 清 吴历 拟古脱古图 故宫博物院藏

图 3-30 清 恽寿平 古木垂萝图 故宫博物院藏

清吴历《拟古山水》（图 3-29）。用笔浑厚，为晚年杰作，较第一册之《夏山雨霁图》为尤胜，题曰："画之拟古，亦如和陶，情景宛然，更出新意，乃是脱胎能手。"可知师古脱古乃自立门户之关键，名家无不从此着眼，今人颇多以四王吴恽等数名家为泥古不变者，诚夏虫乌足语冰矣。

清恽寿平《古木垂萝高岩溅瀑》（图 3-30）。南田立轴甚鲜，此幅用笔流丽，乃其合作。惜大轴仍不脱册幅气象，布局上犹未能挥洒自如也。

清查士标《仿米山水》。梅壑画多草率，此图墨气瀜郁，颇得米家笔意。

清奚冈《仿大痴》。蒙泉初学李檀园，继攻王西庐，能得其形似，惟烟客之冲和大雅，非奚氏所能到也。

第五本

宋徽宗《鹦鹆图》。待考。

元王渊《雪羽图》。伪品。

元倪瓒《渔庄秋霁图》（图 3-31）。真迹，神品。此图用笔略刚，或以退笔所写也。

明陆治《采真瑶岛》。真迹，精品。包山师文氏而能自

立面目，较之居商谷、钱叔宝辈胜多矣。

明文徵明《中庭步月》（图3-32）。真迹，精品。

明徐渭《墨池》。

明卞文瑜《仿巨然山水》。伪品。

明杨文骢《兰竹》。龙友画俊雅不俗，此寥寥数笔，亦自具风致也。

明丁云鹏《达摩面壁》。南羽中年师文徵明青绿一种，古穆可观，晚年用笔重浊，遂落下乘。

明恽向《仿米海岳云山》。真迹。

释道济《采石图》。似为石涛中年所作，用笔师山樵而自具新意，精品也。

清王时敏《别一山川图》。此图用笔琐碎，似出捉刀，尝见乃子异公所写山水，与此颇有似处。

清王鉴《仿赵文敏山水》。真迹，精品。影本无色，不能见其长处。

清王翚《山庄净业图》。真迹，精品。

清王原祁《仿梅道人山水》。淹润高华，中年精品也。

清毕涵《仿高房山山水》。真而不精。

完

图 3-31 元 倪瓒 渔庄秋霁图 上海博物馆藏　　　　　　图 3-32 明 文徵明 中庭步月图 南京博物院藏

《晋唐五代宋元明清名家书画集评》

一、晋王羲之《快雪时晴帖》【1】。

二、唐褚遂良书《倪宽传赞》卷【2】。

三、唐阎立本《维摩象》轴。近世所见阎立本画笔,当以《历代帝王像》(图3-33)为最可信,此幅笔法尚佳,而古朴稍逊,标题所书不知出自何人手笔,倘定为宣和瘦金,则犹有不逮焉。

四、唐颜真卿《祭侄文稿》卷(图3-34)。剧迹。

五、唐杨昇《白云青山图》轴。伪品之劣等者。

六、唐方正唐《钟离铁拐图》轴。唐画除壁画外,具名款者之可信者未见一本,此图颇似吴小仙、张平山辈手笔,明代亦有同名者欤?

七、唐敦煌石室唐画。画法甚古,壁画的真伪,偏持笔墨犹不足以为断,因为壁画除著名者外大都出自匠工之手,

【1】王羲之《快雪时晴帖》,台北故宫博物院藏。
【2】褚遂良《倪宽赞》,台北故宫博物院藏。

苟非从色泽、土色等等考据，很难定其真伪也。

八、五代荆浩《匡庐图》轴。荆浩真迹传世已少，很难印证，惟此幅重山复嶂，结构绵密，其为名人手迹，自无疑议。

九、五代关全《谿山待渡图》轴。此幅结构、用笔均称上乘，观石谷所临关全画，颇能得其神气，或是真迹也。

十、五代关全《山水》轴。此幅笔法学河阳而浮滑之气未除，而且布局也有不妥的地方，或出明初人手笔也。

十一、宋董源《洞天山堂图》轴。笔墨雄奇，结构瑰丽，令观者气索，诚非名手不能着笔，惟前此所观源画，如虚斋所藏《夏山图》卷、湘碧旧藏《群峰霁雪图》卷以及故宫藏《谿山行旅》诸幅与此相较，则似觉此图曲折较多。

十二、宋巨然《秋山图》轴。余所见巨然之画当以故宫所藏的《秋山问道图》可作为我们研究巨然的标准（至于哪张巨然何以可以一定认为真迹，此地暂时不谈，因为一时无从谈起）。巨然的画是师董源的，山石都带圆形，皴法是用《芥子园》上所说的"披麻皴"，因为他画大都画在绢本上（至少我所见的都是绢本），所以用笔很湿而且非常柔和。此幅的布局和笔法够得上，说都是第一等雄伟阔大也，为他人所

图 3-33 唐 阎立本 历代帝王图 （局部） 美国波士顿博物馆藏

图 3-34 唐 颜真卿 祭侄文稿 台北故宫博物院藏

不及。但是你要是细细和巨然真迹比较一下，这山石的形状已都有些不同，巨然的山石形态似乎简单一些，而这幅的山石棱角形状方面反觉得赋媚动人。至于用笔呢，也有刚柔的分别，所以我觉得，决不是巨然的手笔。但是画既然这样好，难道是伪本么？不！假使你是懂得笔法的人，你就可以发现这幅画每一笔都含有吴仲圭用笔的个性在里面。在右下角树林中的屋宇，把树石、屋宇和《清江春晓图》(图 3-35)的树石一比，就可以知道我的说素是无疑了。即使布局方面也仲圭的面目也很显然，故宫印行的一部董其昌《仿宋元山水大册》(我定他的烟客画的)，里面有好几页是仲圭名作的缩本，试一比较，也很容易明白他特异的格局。假使你再细细地读，可以发现在右上角有"梅花盦"的印章一方，这一点也可以作为佐证。其实，我的意思，这张画根本是仲圭的作品，也并不是仲圭的作伪，现在强定为巨然就是根据着上边董其昌题的几个字而已。董其昌的鉴赏力是很好的，大家都相信，我也很相信，但是你要说他的评定没有错，我却不敢赞同，而且也许因为旁的关系，他要把这画的金钱价值提高，就不惜把仲圭抹杀，而竟使他屈居一个收藏家的地位，也是意料

图 3-35 元 吴镇 清江春晓图 台北故宫博物院藏

图 3-36 五代 巨然 雪图 台北故宫博物院藏

中事，在古画上作这种违心的题语，虽则思翁的人品究竟怎样我不知道，只怕在古人中也不是董氏一人罢。根据以上几端，就是我敢大胆定为仲圭所作的理由。

〔眉批注：余所见巨僧画当以故宫所藏《秋山问道》为最可信。巨然师董源，山石多作阜状，全用披麻皴，因常作于绢本，故用笔略湿，此幅布局、用笔均臻甲观，其大气磅礴处尤不可及，但以之与《秋山问道》相较，则此作石法与巨然真迹尚有出入，巨僧之结构以及石形反不若此画之赋媚，以此可知其非巨然真迹甚明。〕

十三、宋巨然《雪图》轴（图3-36）。董其昌评定宋元画的价值，确是有不可磨灭的功劳，但是前一幅的评定既出了毛病，这一幅却又有另外一个毛病。这画本身上是无款的，命名的来历也是根据董氏的题语。

十四、宋赵幹《江行初雪图》卷。据书上所载，赵幹是董源的学生，所以他对树枝的画法和北苑的□□一幅很有相像的地方——在中国第□集中有董其昌题为"魏府收藏天下第一董源画"者，他的用笔雄厚而有力，古朴中有着流动的生趣——一种江乡风雪情况表现得相当透彻，可说是宋代写

图 3-37 北宋 李成 寒江钓艇图 台北故宫博物院藏

意和写实兼有的作品。赵幹的画，他处没有见过，恐怕这就是存世的孤本了。

十五、宋李成《寒江钓艇图》轴（图3-37）。李成的画在米元章时代竟已有"无李"的慨叹，当然到现代是何等的可贵！我们没有办法把其他的李成来比对，真伪的判断是相当的困难，但是这张画的优美是任何人不能否认的，我们知道郭河阳是李成的学生，以后学这一派的能手要算元代的赵子昂、唐子华、朱泽民、曹云西一辈，假使你把他们的作品，一一比对一下，可以作为本幅参考的郭熙《早春图》（25）、赵松雪《双松平远卷》、唐棣《秋山行旅图》（73）、曹云西《山水册》（244）、朱泽民《良常草堂图》（《中国名画册》日本印），郭河阳就没有这样的阔大雄奇，其他便不能与此相较了。所以我觉得这幅画有真的可能，况且上〔按：以下阙文〕。

十六、宋范宽《谿山行旅图》轴。这幅是董其昌鉴定为范中立的，中立学关仝，此和关仝《山谿待渡图》[1]颇有相承的关系，所以我觉得吧，这幅画到可以反证《山谿待渡图》

【1】关仝《山谿待渡图》，台北故宫博物院藏。

至少是关全的真面目。这画的好处，我想，不懂画的人也许能够觉得他气格的伟大，紧密的地方似乎透不过风，而虚灵的地方却轻松得很，所谓鬼斧神工，此画足以当之。

十七、〔按：原稿阙文〕

十八、宋李唐《万壑松风图》轴。李唐真迹此外虽则还有几幅存在世上，但是要像这样伟大的杰作，恐怕是没有第二本。这幅的结构、笔墨发挥尽了北宗画的长处（我不承画有绝对南北宗的界限，此地暂时借用作为派别的代表），和以前董源《洞天山堂》、范宽《溪山行旅》等等有异曲同工之妙。李唐尚有《江山小景》一卷（故宫印本）——也是他的精品，但是终没有这幅的伟大。

十九、宋米芾尺牍卷

二〇、宋晁补之《渔逸图》轴。这幅画简直恶劣得可笑，很像高其佩一类的俗笔，未免唐突了晁补之。当时选印这幅画也许因为人情的关系，否则负责选印的人未免太幼稚了。假使是因为人情的关系，那末我觉得印这样画公诸同好，和欣赏的人关系还小，而收藏的人却很有关系，非但不足以张面子，却很有辱令名的危险。我想，凡是有地位的人决不在

乎出些小风头，到是那下面执事的人往往恐怕得罪长者，所以真是非也不顾到了。我想，一个人能把真诚的话告诉人，倘使一个人是有见识的，一定乐意接收的，何况在爱好艺术的人，大都是和平善意，一定是从善如流的。这画虽则是俗笔，但是也可以找出一些长处，就是这人物的情态都很逼真，可算是唯一的优点。

二一、宋崔白《双喜图》轴。在花鸟画中，这幅要算得杰作了。崔白的题名，何处根据我不知道，但是这样优美的画，非大手笔是办不到的。

×风急浪摇天，凛凛寒威逼。（与子平生亲）寄语岸边人，援手倘竭力。休言湿汝衣，吾命在瞬息。衣敝可更新，人生难再得。

×鸟喧惊好梦，晨光入床席。群儿嗓前庭，欣知○佳客。一别二十载，关山常遥隔。君今重来兹，无乃被驱策。人生会面难，光阴如驹隙。愿以度良辰，相对话畴昔。

后　记

　　旅美四十余载，我在中美之间经历了中国艺术品的黄金年代，它带给了人们诸多的关注与惊喜。我同时也目睹了中国书画自20世纪80年代初开始在纽约文化市场上跌宕起伏的过程，这一切都得利于中国的改革开放政策，以及国人对传统文化遗产的重视。总而言之，中国传统文化的魅力与其至高的地位在世界文化领域内毋庸置疑，特别是中国古代书画的领先地位更应该值得世人来呵护与推崇。

　　纵观中国艺术史的演变，历代文人墨客曾遗留下许多逸品、神品和普通作品。千百年来的各类仿品，本应属于习画用途，但因利益的驱使，无疑给商人们留下了唯利是图的空间，并使得传统绘画的真伪鉴别复杂化：历代赝品层出不穷，影响至今。辨别中国古代书画真伪的问题对于艺术收藏者来说是一个永久性的课题；对于鉴藏家来说更是一个开悟性的研究项目。其间不乏一些反复论证和比较的过程。而这种论证过程使诸多有缘者乐在其中，尽情体验祖国文化遗产留给我们独特的艺术情怀。故出版本书的缘由是为了给艺术爱好者们提供更多辅助性的帮助，即用真实的资料展示出民国时期上海艺术圈人们交往的方式和收藏理念，以使后人感受到老一辈鉴藏家们的敬业精神和对传统书画的情有独钟。他们非凡的文化素养是我们学习的楷模。

　　此鉴赏文稿是在整理家族文件时偶然获得，是祖父王季迁先生

在民国末年鉴赏古代书画的笔记与观后心得。其中特别是他与恩师吴湖帆先生一起在上海的那段美好时光，点点滴滴的记忆都值得珍惜。祖父14岁开始习画，曾跟随表舅顾麟士学习书画，顾麟士是"过云楼"顾文彬之孙，其明清古代书画家藏被世人誉为"江南收藏甲天下，过云楼收藏甲江南"。祖父对中国古代书画的启蒙教育主要来源于顾家与吴家。此文稿虽不完整，但其内容丰富并具有良好的阅读内容，给人们带来一种遐想的空间。文稿也从不同的角度反映了当时的生活状况与朴实无华的文人作风。涂改的痕迹体现了前辈们兢兢业业的求实精神，同时又让我们感受到了中国古代书画鉴赏的独特方式。回忆起祖父曾对我说过的一句话："你可以怀疑一件作品，但不要轻易地给出真伪定论。"昨日谆谆教诲，如今颇有感触，受益匪浅！在漫长的历史岁月里，艺术给社会带来了文明，而保护好文化遗产也是我们应尽的义务。曾与祖父王季迁先生相处三十余载，得助于震泽王氏家族文化传承的持续，并有幸参与到中国传统文化的事业中，使我深感欣慰，并对上天的眷顾感激之至。

自2019年开始，承蒙上海书画出版社的鼎力支持，此书逐步编辑完善，有望近期出版。但由于近两年突发性的全球疫情事件，使我无法亲自前往上海校对文稿。若有文字失误之处还请读者们多多包涵。最后，对上海书画出版社给予的认可与编辑们的辛勤协助，谨此致谢！

王义强

2021年仲夏于纽约宝五堂